꼴, 좋다!

2

두번째 이야기

꼴, 좋다!

박중서 지음

싱긋

자연은 언제나 우리를 앞선다

하늘을 향해 둥근 부채처럼 펼쳐진 맨드라미는 초가을 햇볕에 색깔도 부채처럼 활짝 열어놓는다. 주황에서 빨강을 지나 보라까지 눈부신 빛의 반사는 마치 비로드 (veludo, 벨벳) 치마처럼. 그러나 나는 무서웠다. 싸움 잘하는 수탉의 늘어진 벼슬이 떠올랐다. 회색빛 비둘기는 목둘레의 깃털이 오색찬란 신비롭다. 표현하기도 설명하기도 어려운 색이다. 장독대 항아리에서나 볼 수 있는 색. 옹기장이가 의도한 색이 아닌, 흙과 불이 마주친 우연의 색일 것이며, 옹기장이의 손가락 그림이 그려진 앞면이 아닌 뒷면에 숨은 색이다.

그림 그리기에 서툰 선생님께서 분필로 무언가를 그리시다가 분필이 툭 부러졌다. '원뿔'이 생각처럼 안 그려진 거다. 나는 금방 알아차렸다.

"개미귀신 집을 엎어 놓으면 원뿔이에요!"

쌀알 반 톨만한 귀신이 고운 모래밭에 집을 만든다. 삿갓을 엎어 놓은 모양으로 모래구덩이를 파고 모래 꼭지 속에 숨어서 개미가 경사면에 미끄러져 내려오면 눈 깜짝할 사이에 낚아채고 혹시라도 탈출하려 비탈면을 올라가면 모래 총을 쏘아 올려 꼭짓점으로 떨어트린다. 낮과 밤이, 미끄러움과 거칢이, 반짝임과 그렇지 않음이, 맑은 색과 흰색을 섞은 불투명이 서로 다르게 한 장의 이파리를 앞과 뒤로 가른다. 밤하늘 북두칠성은 부엌에 있는 국자이고 북극성은 국자로 받을 수 있는 거리에서 반짝인다. 쑥돌에는 반짝이는 거울 조각(운모, 돌비늘) 같은 물고기 비늘이 박혀 있고 그림이 있다. 한낮에는 따뜻해서 겨울에는 손을 녹여주고 여름에는 귀에 들어간 물을 빼주기도 한다. 자작나무는 '큰 눈'을 부릅뜨고 있다. 사방을 둘러보도록 가지와 더불어 나선형을 그리며, 흰 종이 위에 검은 숯으로 그린 것 같다.

나팔꽃 넝쿨은 시계 반대 방향으로 줄기를 감아 올라가고 등나무는 시계 방향으로 오른다. '용수철이 이거구나'라고 생각했다. 정오각형을 그릴 줄 아는 사람은 거의 없지만 호박은 꼭지로, 도라지는 꽃봉오리로 우리를 앞선다. 한적한 숲길을 걸어가면 낮에는 할미새가 꼬리를 하늘 향해 깜작거리며 네댓 걸음 앞장을 선다.

밤에는 휘파람새가 〈헌 집 줄게 새 집 다오〉를 노래하며 한 발짝 앞장서서 가지만 노랫소리만 들릴 뿐 모습은 감춘다. 새집과 씨앗의 속은 모두 똑같다. 마른 나뭇가지, 풀, 진흙으로 쪼아서 컴퍼스로 그린 원과 같은 정원의 집을 만들고, 곱고 가는 풀잎으로 속을 치장하여 새끼의 생장을 배려하는 본능! 딱딱한 씨앗도 오랜 시간 배젖을, 생명 보존의 저장고를 지키니 새집과 씨앗은 세상에서 가장 매끄럽고 경이로운 보호막같이 느껴진다.

한 잔의 차가 식기 전에 기억을 더듬어보았다. 기호, 냄새, 촉각으로 남았다. 환희와 슬픔, 절망, 그렇고 그런 세상살이를 맞이하는 감정의 기준은 어디쯤으로 가늠해야 할까? 분기점을 지나친 이후는 반복일 뿐 더도 덜도 없다고 봐야 할 것이다. 그 분기점이 어디쯤이었을까? 돌이킬 수 없는 시간이지만 열네 살, 엄마 품을 떠나 혼자 서울로 온 즈음부터 저울이 기울기 시작했다. 삶이 무거워진 만큼일 것이다.

나의 기억들은 내 속에 우물이 되어 여태까지도 두레박질로 퍼서 먹는다.

차 례

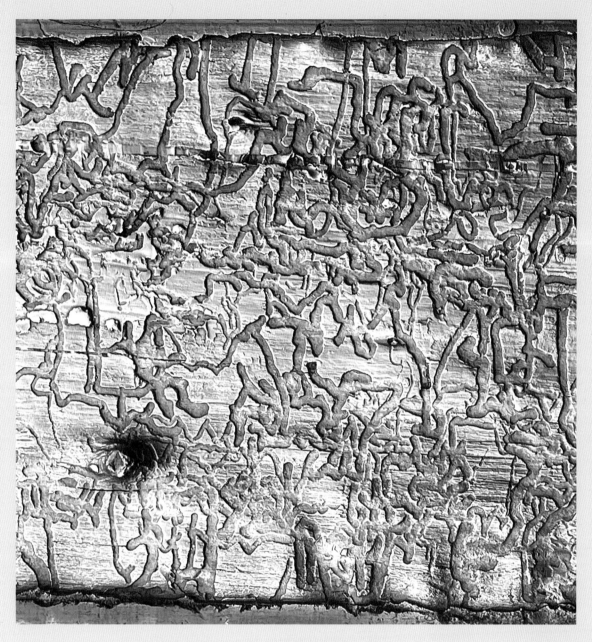

벌레가 그린 그림,
곰팡이가 그린 그림

벌레들의 놀이터로 변한 죽은 측백나무

감나무 옆으로 옮긴 측백나무가 오랫동안 몸살이라도 하듯 잎이 처지고 생기를 찾지 못했다. 큰 나무는 옮기면 안 되나보다. 추사 김정희의 〈세한도〉에 그려진 소나무 옆에 서 있는 측백보다 굵지는 못해도 더 건강해 보였던 측백이었다. 이듬해 봄이 되어도 새잎을 만들지 못하고 묵은잎만 매달고 있으니, 잘 지내던 생명에게 죽음을 안겨준 것만 같아 마음이 언짢았다.

"쯧쯧, 이건 감나무가 죽인 거예요. 옆에 측백이 있으니 벌이 안 꼬이잖아요. 감도 안 열렸잖아요. 측백의 향을 벌과 나비가 질색을 한다나……."

4~5년 동안 죽은 가지를 보며 지냈다. 이 새 저 새가 늘 앉아 있고, 매달린 이파리는 손바닥처럼 바람에 흔들거렸다. 색깔만 초록이 아니었을 뿐 모양은 살아 있는 것과 다름없어 보였다. 그러다 바람이 몹시 불던 날 그만 넘어졌다.

부러진 밑동을 보니 닭가슴살처럼 하얀 속살이 푸석푸석 드러나고 벗겨진 껍질 사이로 무늬가 나타났다. 기왓장 같은 겹겹의 껍질을 들어올리니 나무의 속살은 온통 벌레들의 놀이터가 되어 있었다. 미쉐린 타이어 캐릭터 같은 통통하고 하얀 벌레들이 갉아 먹은 흔적들이 선명했다. 얼마나 맛이 좋았으면 이 큰 나무의 속을 모조리 갉아 먹었을까. 흔적이 예사롭지가 않았다. 연속적인 무늬이면서도 똑같은 곳이 하나도 없는, 어디가 시작이고 끝인지 가늠이 안 되는 자연의 패턴이었다. 목재를 오래 저장하려면 달이 기운 그믐에 벌목하고, 더 오래 간직하려면 껍질을 벗겨야 하고, 바로 써먹어야 할 때는 달이 찬 보름에 수확한다는 서양의 월력을 조금 이해하게 되었다.

벌레가 나무를 죽인 걸까? 아니면, 죽은 나무의 껍질 틈새가 벌레를 불러들인 걸까? 죽은 나무가 벌레들을 불러들여 생명을 이어가게 한 것이라면? 생존은 결코 홀로 이룰 수 없다는 생각이 들자 마음이 한결 편해졌다. 흔히들 '한 생명의 죽음은 다른 생명의 죽음으로 직결된다'고 하지만 꼭 그런 것만은 아닐 수도 있겠다는 생각이 들어서다.

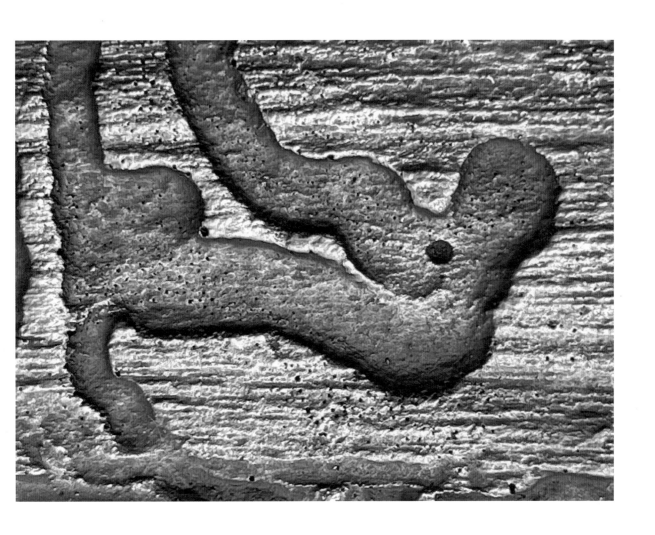

곤충들이 지나간 길은 곧 그림이 된다. 나무가 죽으면 미생물은 나무를 부드럽게 분해하고, 곤충들은 나무에 집을 짓는다. 아낌없이 주는 나무라는 말이 괜히 나온 것이 아니다. 나무라는 캔버스 위에서 생물들이 저마다 그림 같은 흔적을 남기며 살아간다. 죽은 나무의 에너지가 다른 생명들에게로 이어진다고 믿는다.

나는 이렇게 벌레들이 측백나무의 속을 헤집어 파먹고 난 흔적을 '그림'이나 '패턴'이라고 쉽고 편하게 불렀지만, 어쩌면 이 생존의 자국이 내 마음을 건드리고 지나간 것일 테다. 생각이 길어지기 전에 기둥 둘레의 무늬를 펼쳐 보기로 했다. 석고와 레진으로 기둥을 감싸 눌러서 굴곡을 떠낸 다음 펼쳤다. 거기다 흑연 가루를 문지르니 선명하게 흔적이 드러났다. 벌레가 그린 한 장의 그림이었다.

이번에는 바다로 가자. 여기 날개를 가진 조개가 있다. 이 조개는 부채 같은 날개를 펴서 손뼉을 치듯이 모래바람을 일으키며 바닷속을 누빈다. 이 녀석은 이름 끝에 날다, '飛(비)'를 붙여서 가리비라는 익숙한 이름이 되었다. 대단한 것은 한 번에 1억여 개의 알을 바다에 뿌린다는 점이다. 실로 용왕님도 놀라워하실 만한 다산의 왕이다. 그래서인지, 옛 어머니들은 딸을 출가시킬 때 보자기에 가리비 껍데기를 품에 안겨 보냈다고 한다. 산드로 보티첼리의 〈비너스의 탄생〉(1485)이라는 그림에서 비너스는 가리비 조개를 활짝 열어 부챗살 무늬의 후광을 뒤로하며 탄생한다. 오스트리아 빌렌도르프의 비너스에 표현된 풍만한 실루엣처럼 이 가리비가 쓰인 이유도 다산을 상징하는 것일 테다. 을왕리의 뻘밭에서, 엎어지고 젖혀지고 뒤집힌 가리비 껍데기를 주웠다. 가리비의 부채꼴을 따라 얕은 부조의 그림이 그려져 있었다. 할 말을 잃었다. 내가 받은 그 충격을 굳이 표현해본다면, "자연은 매번 인간을 뛰어넘는구나".

또하나 더, 이번에는 한대림寒帶林의 곰팡이 이야기. 아름드리 단풍나무 그루터기에 버섯이 피어 있는 모습을 보는 것은 귀하디귀한 송로버섯을 찾는 것 이상의 기쁨이라고 생각한다. 백여 년 이상 세상을 굽어보다 수명을 다한 단풍나무는 나무 속 깊숙이 곰팡이를 맞이하여 미생물들과 함께 썩어간다. 나무는 썩어가지만 곰팡이는 그 생명을 먹고 자라는 공생의 관계를 이어가는데 그 관계가 눈에 보이는 형태로

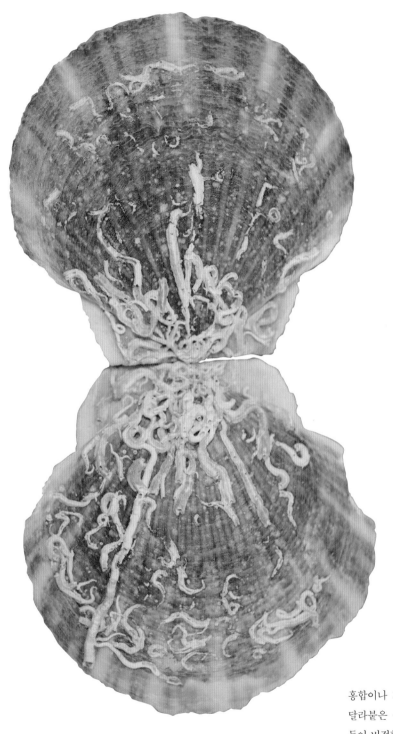

홍합이나 가리비 껍데기에
달라붙은 석회관 갯지렁이
들이 비정형非定型의 무늬를
만들어내고 있다.

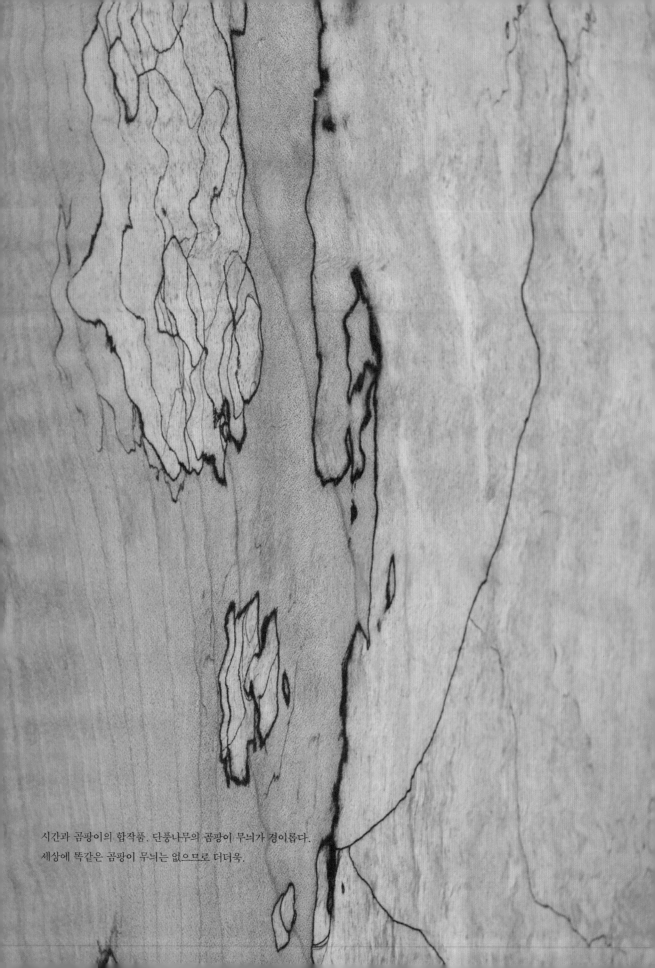

시간과 곰팡이의 합작품. 단풍나무의 곰팡이 무늬가 경이롭다.
세상에 똑같은 곰팡이 무늬는 없으므로 더더욱.

나타나기 시작한 것이다. 화선지에 떨어진 먹물처럼 자유분방하게 펼쳐져 있는 곡선의 경계는 나무를 켜는 목수의 손을 떨리게 만드는 묘미가 있다. 나무를 켜는 방향에 따라 무늬의 숨소리가 다르게 들리기에.

1950년대 영국 로커들이 연주하던 전기기타에는 페인트를 칠하지 않았다. 원재료인 나무 무늬를 그대로 드러내기 시작한 이유는 어쩌면 기타를 만드는 장인들이 보기에 전자음의 파장과 나무 무늬의 결이 닮았다고 생각해서일까? 음악은 기억과 형태를 불러오고, 음표가 아닌 형상으로 기억되기 때문일까?

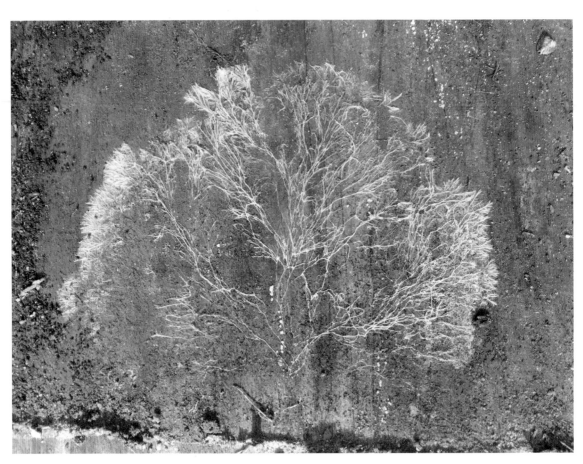

썩은 나무 판에 곰팡이가 그려낸 '나무'

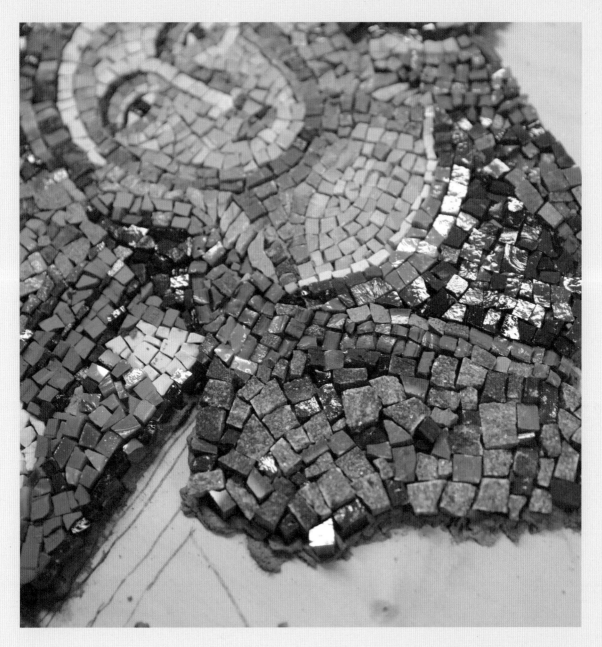

모자이크
프레스코

이탈리아 어느 성당에서 본 프레스코화를 모자이크로 표현해보았다.

DOMUS PARVA PAX MAGNA

자갈을 쌓아 만든 집 벽체에 붙어 있는 오래된 목재에 새겨진 글씨다.

"이건 문패인가요?"

"아니요. 옛날 고어이고 '내 집은 작으나 평화는 많이'라는 내용입니다."

이내 종소리가 울리기 시작하였고 아주 느리게 종을 치는 듯 시간이 지나갔다. 빠른 종은 기쁨이고, 느린 종은 슬픔이라는데. 몇 걸음 못 가서 목공소의 문이 열리고, 다급히 (이탈리아 프리울리의 스필림베르고에 있는 모자이크학교) 교장 선생님을 찾는 나이 많은 목수가 사진 한 장을 들고 뛰어나왔다.

"여기 우리 일곱 친구들 어릴 적 사진입니다. 이 친구가 오늘 떠났고 이제 나 혼자 남았네요."

"이봐, 교황의 의자는 누가 만들지? 건강하셔야지!"

골목길 앞쪽으로 강이 아주 넓게 펼쳐져 있었다. 몰래 숨어 흐르는 강물 같은 느낌이지만 폭이 3km나 되는 강이다. 강바닥에는 알프스의 급류가 연마해준 둥근 돌들이 여러 가지의 빛깔로 깔려 있었다. 흰색, 붉은색, 녹색, 갈색…… 아, 이래서 그랬구나!

이 낯선 작은 마을에 온 이후로 느낀 위화감의 근원을 드디어 찾았다. 도로는 구분된 색으로 문양을 만들고, 인도는 미끄럽지 않게 돌의 반을 잘라 뒤집어 깔고, 마을을 감싸는 세 겹의 성과 성당 모두 둥근 조약돌로 만들어져 있었다. 모자이크가 바로 여기서 시작되어 로마로 흘러갔구나.

골목길이 끝나는 강둑 아래쪽에서 아주 작은 조약돌 성당을 만났다. Santuriamo dell' ancora. 연중 강수량이 제일 많은 곳이라고 하니 강물의 범람으로부터 보호하기 위해 지어진 것일까? 만수의 경계에 지어진 것일까? 아니면 강둑이 아닌 중간이었을까?

프레스코Fresco 기법이란 석고를 바른 뒤 마르기 전에 빠르게 물감을 칠하는 방법을 말한다. 물감이 마르고 나면 물에 번지지 않아 오랜 세월이 흘러도 그림이 유지된다. 다만 색이 아주 조금씩 바래고 습기가 차면 석고가 부서지면서 그림도 함께 떨어져나가는 단점이 있다.

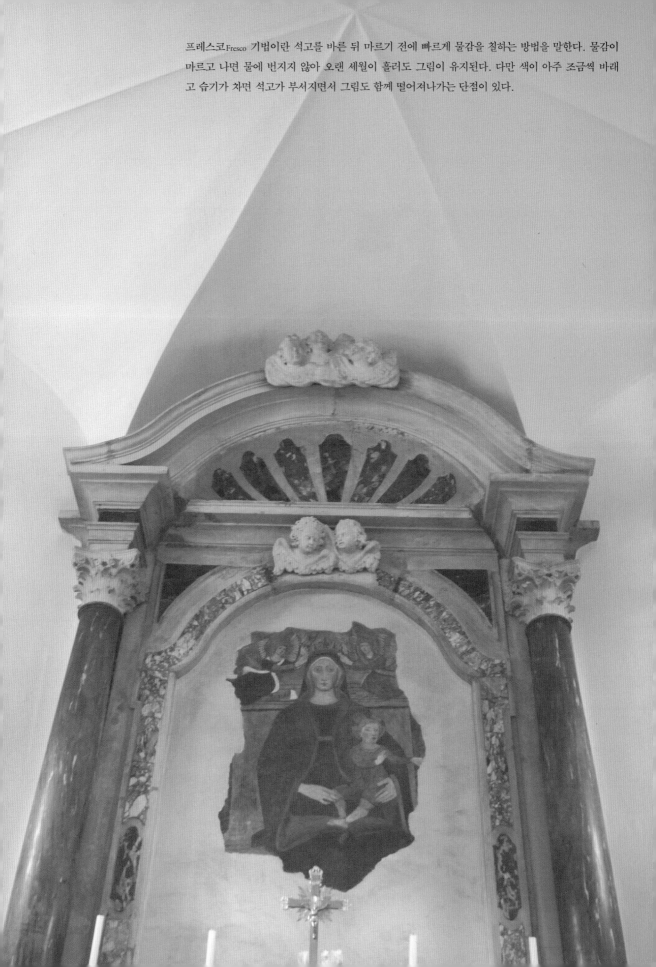

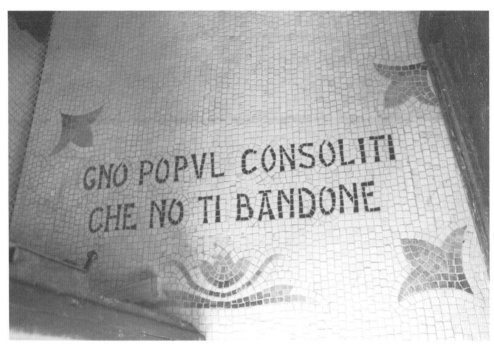

이탈리아 등 유럽을 여행할 때는 성당이나 수도원을 꼭 둘러보기를 권한다. 벽이나 천장, 바닥을 천천히 살펴보며 긴 세월 그 자리를 지켜온 색 바랜 프레스코화나 모자이크 작품이 있는지 살펴보자. 그 작품들이 들려주는 이야기에 잠시 귀를 기울여볼 일이다.

누군가 나를 내려다보는 듯 흰 회벽 중간에 마돈나의 프레스코 벽화가 작은 성소 안을 굽어보고 있었다. 몇 차례의 지진을 겪으며 허물어지면서도 성모 마리아와 아기 예수의 모습은 훼손을 면했다. 이 석회질 속에 스며든 색들은 한 세기가 지났는데도 보존이 잘된 듯하다. 뒤돌아 나오면서 발견한 성소 바닥에 어림짐작도 안 되는 글씨가 모자이크로 새겨져 있었다.

"GNO POPVL CONSOLITI CHE NO TI BANDONE(내가 있으니 걱정 말라)."

역시 1300년대의 고어라고 한다. 100여 미터 골목길에서 평화-죽음-걱정, 이 세 가지를 한꺼번에 맞닥뜨린 오후 나절 한때의 일이다. 이 마을에는 온통 조약돌로 만든 모자이크와 회벽에 그려진 프레스코 그림들이 가득했다. 포도밭은 흙이 아닌 흰 조약돌을 깔아서 밤에도 한낮의 열을 품어 따뜻하다고 한다. 모자이크가 있는 곳에는 프레스코화가 늘 따라다닌다. 모자이크가 영원하다면 프레스코는 석고와 색소의 동거가 불안하다.

어느 날 잡지를 보는데 엽서 크기의 프레스코화가 실려 있었다. 이탈리아에서 보았던 것과 같이 이 역시도 프랑스의 어느 마을, 아주 작은 성당의 돔에 그려져 있는 그림이었다. 그 그림에서 군데군데 닳아 사라지고 뜯겨나간 부분을 보며, 이 사라진 부분들에는 무엇이 그려져 있었을까 하는 의문이 생겼다.

만들자!
석고가 품은 색은 광택이 전혀 없다. 모자이크로 편직編織을 하듯 판을 크게 벌여야 하니 주변에 널려 있는 것들을 색상환에 맞추어 팔레트를 만들어야 했다. 벽돌, 자갈, 도자기, 장독대, 항아리 등의 파편을 모았다. 같은 소재여도 망치로 쪼는 방향에 따라 조금씩 미묘하게 색상이 달라진다. 이런 작업을 통해 90가지 이상의 색 조각

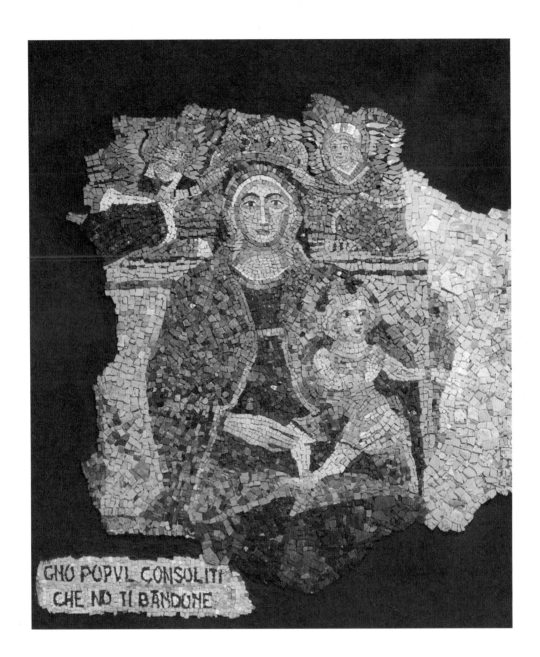

GNO POPVL CONSOLITI
CHE NO TI BANDONE

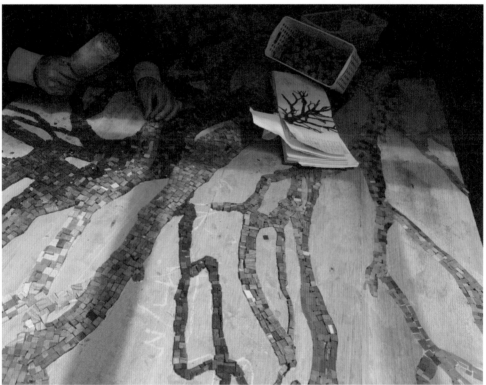

모자이크와 프레스코는 2천 년 전의 폼페이 유적에서도 발견되는데 그만큼 작품의 수명이 길다는 말이다. 우리나라의 고구려 고분 벽화도 프레스코 기법으로 그렸다는 연구 결과가 있다.

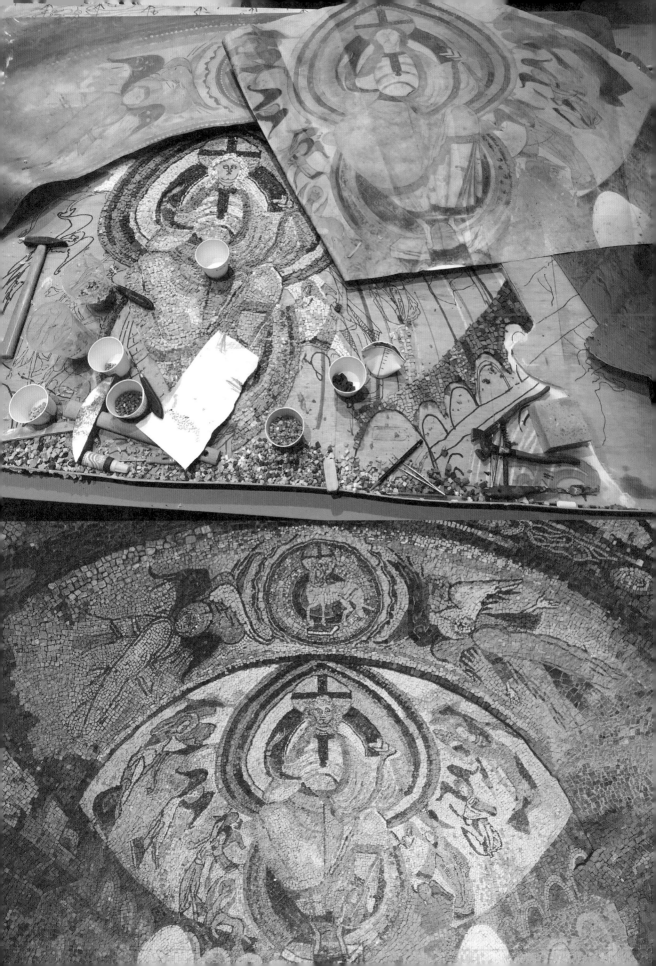

들을 만들어냈다.

길가에 버려진 돌을 깰 때마다 깜짝깜짝 놀라기 일쑤다. 어떻게 이런 신비스러운, 상상하지 못한, 처음 보는 색들이 이 태고의 돌덩어리 속에서 발견될까? 지구 산소의 90%는 바위와 돌이 지니고 있다는 지질학자의 말을 떠올릴 때면, 돌 속에서 산소의 냄새가 나는 듯도 하다. 잡지에 실린 프레스코화에서 드러나지 않던 부분이, 작업을 하다보면 신내림이라도 받은 듯 빠진 이미지가 연상되기도 하고 의외의 오브젝트들을 발견하기도 했다.

"어? 네발 달린 짐승에 날개가?"

새 모양의 천사도, 짐승 모양의 천사도…….

이렇듯 아직도 내가 모르는 세상이 나를 가르치는구나.

"이거 왜 만드세요?"

모두 같은 질문을 한다.

"그냥!"

내 대답이다.

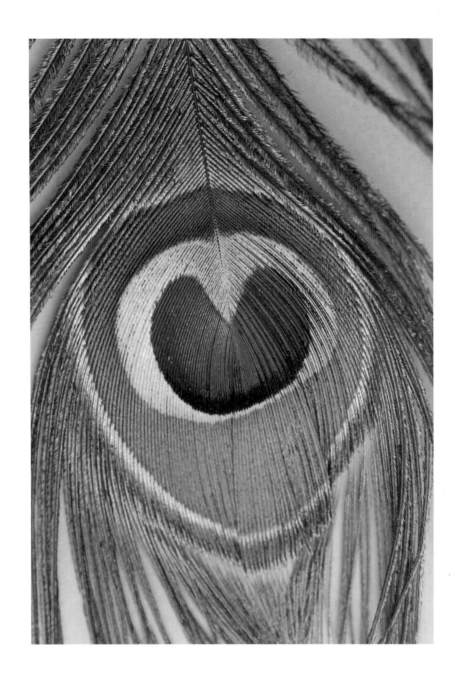

심장, 눈동자를 닮았다는 공작의 꼬리 깃털이 오색찬란五色燦爛한 것은 깃털 골짜기 따라 이어지는 빛의 파장이 눈의 위치에 따라 달라지기 때문이다.

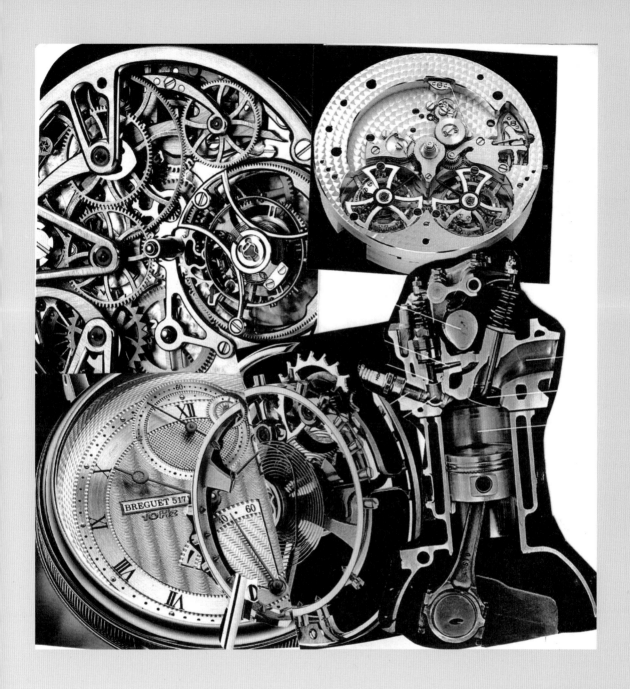

기요세

기요세는 노끈을 꼬아놓은 모양의 무늬를 가리킨다.
고대 건축에서 쓰이던 '영원을 상징하는 두 개의 리본'이 중세 교회 곳곳의 장식에 널리 쓰였고,
현대에 와서는 공예 작품 등 더 많은 곳에서 이 문양을 볼 수 있다.

째깍, 째깍.

제네바라는 도시는 뻐꾸기시계 소리로 소란스러웠다. 교차로의 뻐꾸기시계에는 뻐꾸기 대신 카메라가 들어앉아 있었다. 번개처럼 문이 열리고 '뻐꾹' 대신 '찰칵'이다. 호수 깊이 자맥질하는 오리들은 그 맑고 투명한 물 덕에 나체가 되고 만다. 물이 맑아 하늘도 푸르러서인지 CIE의 표준 광원 D65는 제네바 오후 2시의 빛과 같다고 한다. 자동차도 생산하지 않는 나라인데 Salon de Auto를 90년째 개최하고 있고, 전 세계 자동차회사의 신차 대부분이 이곳에서 첫선을 보인다.

이 도시에서 유독 내 관심을 끄는 것이 있다. 눈여겨보지 않아도 저절로 내 눈에 와서 시선을 끄는 '시계'라는 것. Hauer…… 하우어? 에우어? 시계 브랜드들은 알파벳만 보아서는 선뜻 읽기가 힘든 것들이 많다. "'호이어'라고 읽으면 초콜릿 한 주먹을 드립니다"라는 캠페인도 했을 정도이니 그들도 꽤나 답답했나보다. 그래서 제네바에 출장을 갈 때면 길거리를 오가며 무심코 받아 넣은 초콜릿이 쌓여 주머니에서 그대로 녹은 적도 있었다. 길을 가다 시계 진열장 유리창에 이마를 붙이고 있으면 또다른 세계가 펼쳐진다.

그런 나를 보고 어느 날 故 정세영 회장님 말씀.

"이 녀석아, 넌 맨날 뭘 그리 들여다보냐, 거기 동그라미밖에 더 있어?"

더 있다.

단단한 스위스 청석이 시계 베젤이 되고, 이듬해에는 말라빠진 나무뿌리가 되고, 또는 세라믹이 그 자리를 차지하고, 어떤 때는 두 가지 금속이 융합하고. 시계는 자동차보다도 세세하고 다양한 물질들로 과거와 미래를 연결해주는 듯했다. 카비노티에 Cabinotier, 시계 장인. 티끌만큼 작은 부품들을 떨림 없이 조립하기 위해 평생을 눈에 확대경을 끼고, 이빨은 책상머리 나무판을 깨무느라 모두 닳는다. 생명을 걸어 하나의 시계를 만들어내는 그들. 카비노티에는 세상 만물을 축소하고, 원소들을 결합해 새 생명을 잉태하는 조물주인 것 같다. 톱니바퀴를 깎아 마무리로 나무토막으

로 문지르는데, 어째서 사포가 아닌 나무토막으로 표면 마무리를 하는 것인지 속뜻을 알다가도 모르겠다.

둥근 얼굴에 열두 개 점 찍고 두 팔이 시키는 대로 돌고 돌아 해와 달과 별의 행적을 알려주는 시계. 사실 우리네 시간 개념이란 해 질 무렵 넉 점 반만 알아도 되고, 달이 차고 기우는 것만 알아도 되는데, 이들은 그 작고 동그란 얼굴에 '순식간'보다 짧은 '찰나'의 그 이상도 알려주고, 윤년의 2월 29일도 일러주고, 해와 달과 별이 가는 길도 알려주느라 시와 분만 알려주던 두 팔이 아홉 개까지도 늘어나곤 했다.

놀라운 것은 상아, 조개, 돌, 뿔 등의 재료를 가지고 시계에 넣어 예술의 극치로 끌어올렸다는 경이로움을 넘어 얇디얇은 금속판에다 농경지처럼 갈퀴질, 호미질로 이랑도 만들어냈고, 메밀처럼 삼각뿔도 만들어냈고, 보리의 낟알처럼 타원이 연속되는 구획을 나눈 패턴도 만들어냈다는 점이다.

Guilloche.

길로쉬? 귀요스? 기요세? 생소한 발음의 단어다. 고대 그리스, 로마 시대부터 석조건축에 주로 사용했던 모티브 중 '영원을 상징하는 두 개의 리본'이라는 것이 있다. 이후에 기독교가 국교가 되면서 모든 교회의 바닥과 건축물 곳곳에 그 리본이 꼬여 있거나 연속되는 형상으로 장식을 했던 데서 유래한 문양이 기요세다.

유럽에서 상아, 목재, 금속으로 만든 공예에도 이 문양을 새기거나 조각을 했는데 주로 파내기보다는 상감의 방법으로, 만나는 두 물질을 연결하거나 메우는 기법 등으로 쓰였다고 한다. 1786년, 아브라함 루이 브르게Abraham-Louis Breguet는 이 기요세라는 기법의 미학에 이끌려 그가 만드는 시계의 베젤과 곳곳의 구성 요소에 고유의 문양을 새겨넣었다. 단순히 장식과 치장만이 목적이 아니었다. 연마된 금속 표면에 일부러 문양을 새김으로써 일반적인 마모 및 피할 수 없는 변색을 방지하고, 촘촘히 새겨진 표면 덕에 빛의 반사를 난반사로 바꾸어 흩트림으로써 눈부심 없이 시

고급 차의 계기판에 시계의 기요세 공법을 접목해 기능성과 가치를 부여
하고 싶어 스위스, 일본, 독일, 이태리…… 오랫동안 첨단의 금형 가공업
체들을 부지런히 찾아다녔다.

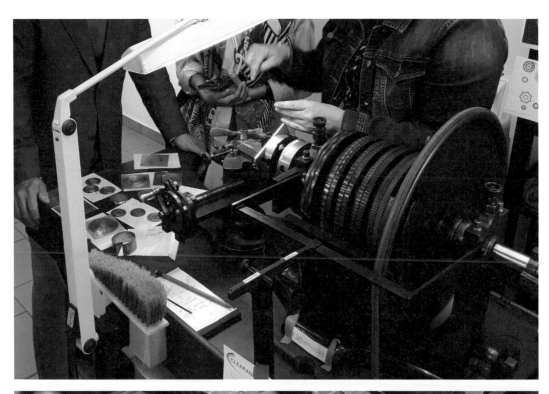

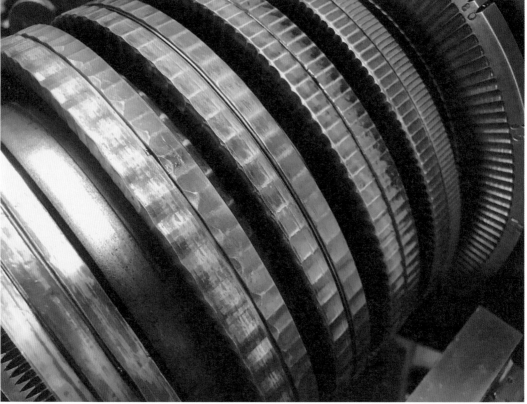

계를 읽을 수 있게 하기 위해서였다. 시침, 분침, 스몰 세컨드, 크로노그래프 카운터 등 다양한 기능을 표시하는 부분의 경계들을 식별하는 데에도 도움을 주었다. 더불어 손에서 쉽게 미끄러지지 않게 하는 역할도 했다.

기요세의 많은 공법 중에서 주로 쓰이는 것들을 나열하자면, 피라미드 모양 또는 스터드 모양을 내는 클루 드 파리Clous de Paris, 나선(Escargot), 낟알 모양을 내는 그레인 도르주 시르퀠레흐Grain D'orge Circularie, 바구니(Painer), 쪽마루(Damier), 불꽃 모양을 내는 데코 플람브Decor Fkamme, 점들로 분을 표시하는 소테 피크Saute Pique, 레코드 패턴Record Pattern 등이 있다. 일일이 손으로 축을 움직여 금속을 조각해 평면의 금속판 위에 장미꽃을 피워내는 이 신비의 수공 기계 장미엔진(Rose-engine). 그리고 기요세라는 세계……

곧바로 나는 저 아름다운 세계를 자동차로 끌어오는 시도를 감행했다. 고급 차의 계기판에 시계의 기요세 공법을 접목해 기능성과 가치를 부여하고자 했다. 스위스, 일본, 독일, 이태리……. 아주 오랫동안 첨단의 금형 가공업체들을 찾아다녔다. 그러나 모두 고개를 가로저었다.

그러던 중 2010년 제네바에서 몇 안 되는 기요세의 장인을 만날 수 있었다. 바쉐론 콘스탄틴Vacheron Constantin의 본사가 인접한 깊은 산속 마을. 기요세 만드는 일을 가업으로 하여 대를 이어 내려온 작업장에서 장미엔진의 소음이 세이렌●의 노랫소리처럼 나를 불렀다. 장인의 아버지가 제작한 기요세로 완성된 시계를 가문의 큰 영광으로 여기고 있었다. 고대부터 이어져온 전통을 퇴색시키지 않고 지켜낸 자부심이 수호신이 되어 그들을 지켜주는 듯했다. 기요세 장인을 만나 나의 목적을 털어놓았다. 가져간 시안을 보여주며 이 디자인이 대량 생산이 가능한지 물었다.

"영혼이 없는 기계로는 복제가 불가능하다"는 답변만이 돌아왔다.

● 세이렌
신화에 등장하는 요정. 상반신은 여자이고 하반신은 새 모양을 한 채 바다 위 바위에 앉아 아름다운 노랫소리로 뱃사람을 홀려 죽게 만든다.

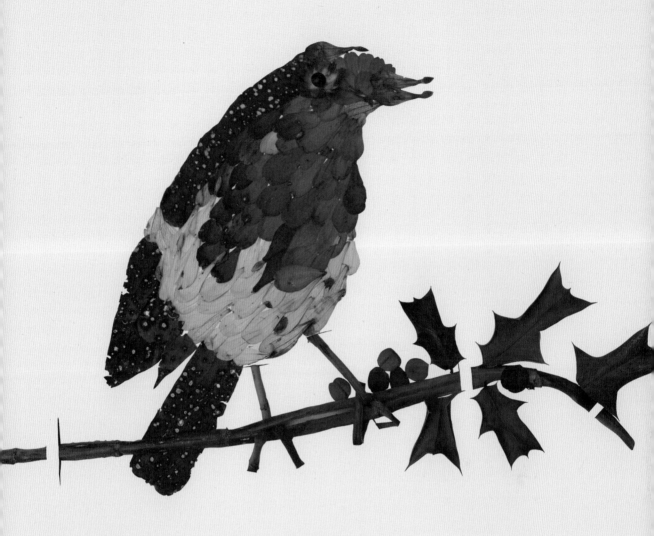

호랑가시

보통의 나뭇잎이 평면적인 것에 비해 호랑가시나무의 잎은
육각 모양의 끝에 가시가 달려 있고, 종이를 살짝 구부린 것처럼 휘어져 있다.

암태도岩泰島.

신안 앞바다 1004개의 섬 중에서 돌과 바위가 많은 곳이다. 돌 색이 분홍색에 흰 점이 박혀 있어 파스텔처럼 고운 것이 돌이라고 부르기엔 아쉬울 정도다. 돌담, 돌집, 돌다리…… 화장실을 건너는 디딤돌도 분홍색이다.

집집마다 돌담 너머에 어김없이 호랑가시나무가 보인다. 호랑가시나무는 잎사귀가 호랑이 발톱을 닮았다고 붙여진 이름이라고도 하고, 호랑이가 가려운 등을 긁어서 그렇다고도 하는데 호랑이가 배를 타고 이 섬에 건너왔을 리는 없고……. 대문 앞에서 액운을 쫓는 수호守護의 주술적 상징이라고도 한다. 일본에서는 잎사귀 가시에 정어리 머리를 꿰어 추녀에 매달아서, 정어리 눈알로 귀신을 노려보고 잎사귀 가시로 귀신을 찔러 물리치게 했다고도 한다. 동서양이 똑같은가보다. 호랑가시나무의 꽃말은 '가정의 행복과 평화'라고 하니.

옛날부터 게르만족도 우리와 비슷하게 호랑가시나무를 '액운을 쫓는 벽사辟邪의 상징'으로 삼았다. 언젠가 음향 반사음이 기가 막히다 하여 직접 들어보기 위해 독일의 한 수도원에 찾아간 적이 있었다. 찾아간 수도원은 호랑가시나무로 삥삥 둘려 있었다. 울타리로 쓰기에 참 좋은 가시나무라고 생각하였으나 수사의 설명은 그것이 아니었다. 십자가에 못 박힌 예수 그리스도의 머리 둘레에 박힌 가시를 '로빈Robin'이라는 새가 부리로 뽑아주다가 자기도 가시에 찔려 붉은 피로 물들어 죽었다고 한다. 그 새의 영혼을 기리기 위해 새가 가장 좋아했던 호랑가시나무의 열매를 신성하게 여기기 시작했다고. 그리고 로빈은 예수의 가시를 뽑다가 자기의 가슴에도 피가 묻어 지금도 가슴이 붉은 채로 있다는 이야기다.

'호랑가시나무의 잎 + 빨간 열매 + 촛불 = X-mas Card'

로빈은 왜 빠졌는지 모르겠지만 사람들에게 이 조합은 곧 성탄절을 떠올리게 한다.

암태도로 돌아가자.

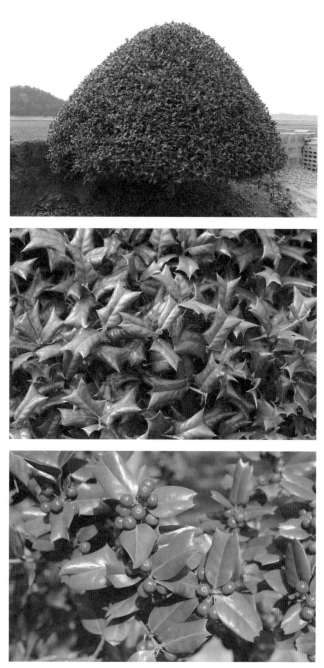

잎의 가시와 붉은 열매 때문에 예수의 고난을 상징하는 호랑가시나무.
영어명은 Horned Holly. 사계절 늘 푸르다.

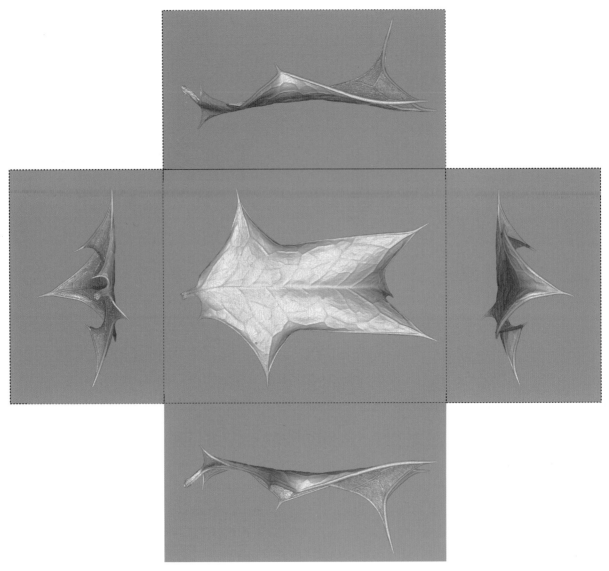

호랑가시나무의 잎맥을 통해 자연이 만들어낸 이상적인 구조와
비례 감각을 배울 수 있다.
FOMA에 철사로 만든 거대한 호랑가시나무 잎을 전시해두었다.

암태도의 호랑가시나무는 아주 특별한 면모를 지니고 있다. 유럽, 일본, 한국 등 곳곳에 보이는 호랑가시나무 잎의 형태는 다소 평면적인데 암태도의 것은 가지 끝자락이 하늘, 땅, 동서남북을 향해 기세를 부리고 있다. 영문명인 'Horned Holly'처럼 잎사귀 가시의 뿔이 빈틈없이 서로를 겹겹이 에워싸며 집을 보호하고 있다. 이 기세 좋은 암태도의 호랑가시나무 잎을 틀을 떠보기(casting)로 했다. 이런저런 방법으로 주형을 만들려고 해도 언더컷Undercut의 문제에 맞닥뜨리게 된다. 내가 아는 보통의 나뭇잎들은 단순하게 생겼는데, 이 녀석은 난제 중의 난제이다. 형을 떠낼 수 없다면 종이의 탄력 곡선을 더해 접어볼까?

이 궁리, 저 궁리……. 답을 찾아 움직이는 내 머릿속의 수레바퀴는 느리기에 더 재미가 있다.

씀바귀 이야기

대표적인 봄나물 중의 하나인 씀바귀는 잎 모양이 독특하다.

씀바귀, 쏙새, 민들레, 고들빼기……. 그놈이 그놈 같고 통 구별하기가 쉽지 않다. 논두렁 밭두렁에 납작 엎드려 죽은 척하던 누런 이파리가 봄볕을 덮어쓰고 다시 살아나는 놈이 있는가 하면, 잡초 속에 무시무시한 『삼국지』 장비의 칼, 뱀 모양 악마의 이빨처럼 생긴 장팔사모丈八蛇矛의 모양을 본뜬 이파리를 휘두르는 덩치 큰 녀석도 있고……. 어떻게 생겼든 간에, 이들은 어디를 건드려도 쉽게 상처가 나고 이내 치약 같은 하얀 진물을 내어 아프다는 말을 대신하는 엄살꾸러기들이라는 공통점을 지니고 있다. 맛은 어떨까?

향기로운 라일락 꽃의 이파리가 지독히 쓰다고 하지만 이 녀석들은 더할 나위 없이 한 수 더 쓰다. 오래전 〈내셔널 지오그래픽〉 잡지에서 보니 러시아에서는 탱크에 기름이 고갈되면, 이 녀석들의 하얀 진물을 연료로 대체했다고도 하더만. 아무튼 이 쓴맛이 '인내는 쓰다. 그러나 그 열매는 달다'라는 말에도 통하는지, 추위를 이기려 땅에 짝 달라붙어 복지부동伏地不動하는(겨울 배추도 따라 하는) 봄의 전령사를 뿌리째 뽑아 겨울에 잃어버린 입맛을 살려주는 고들빼기나물을 해 먹으니…….

어릴 적 장비의 창을 몇 잎 손에 쥐고 대문을 들어서면 건너편 마루 옆 토끼장에서 후다닥 소리가 났다. 장 속의 토끼들이 분주해지며 빨간 눈, 코, 입은 벌름벌름, 앞발 두 발톱은 이미 망 틈으로 나와 있었다. 녀석들에겐 최고의 선물이었다. 온종일 되새김질로 분주함이 오래 간다. 우리는 토끼들이 잘 먹는다고 해서 클로버를 토끼풀이라 하는데, 토끼는 오히려 씀바귀를 더 좋아한다. 어째 이야기가 꼬리에 꼬리를 물고 새어나가고 있다. 생김새로 눈을 돌려야 되는데.

장팔사모의 생김새로 넋두리를 바꿔보자. 악마의 이빨처럼 기세등등한 잎사귀를 따라가보면, 줄기 기둥이 가까워지면서 언제 그랬냐는 듯 한없는 부드러움으로 엄마의 허리를 꼭 끌어안는다. 원통형 줄기에 감기는 이파리의 근원은, 생명의 시작이자 생존을 위한 연결이다. 모진 풍파에 잎이 꺾일지언정 엄마의 허리춤을 잡은 팔은 떨어지지 않는다. 또다른 생명이 줄기와 잎사귀 틈을 비집고 세상을 만난다. 단단한

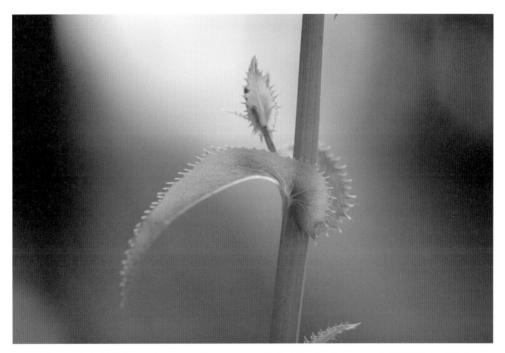

중국에서는 씀바귀를 치연고매채齒缘苦蕒菜라고 하는데, 잎 가장자리가 이빨(齒) 모양이라서 붙은 덴타타dentata
라는 라틴어를 번역한 것이라고 한다.

접속은 이 생명을 위해 기슭을 마련했나보다. 어떤 녀석은 두 잎이 마주 보는 쌍잎의 결속을 보여주기도 한다. 두 잎은 행주치마처럼 같은 모양으로 한 기둥을 움켜잡고 있다.

어느 맹인이 고달픈 때를 떠올리며 불렀다는 한풀이가 생각난다.

"한 녀석은 등에 업고, 어린것을 가슴에 붙이고 밤길을……."

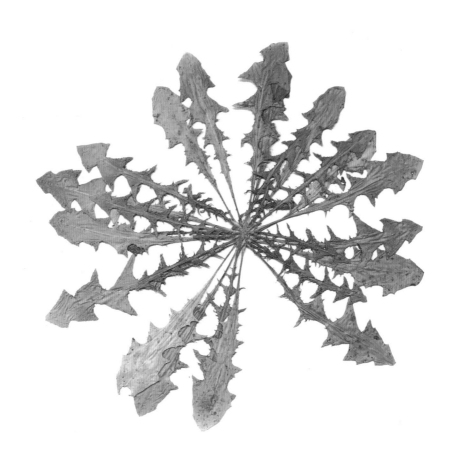

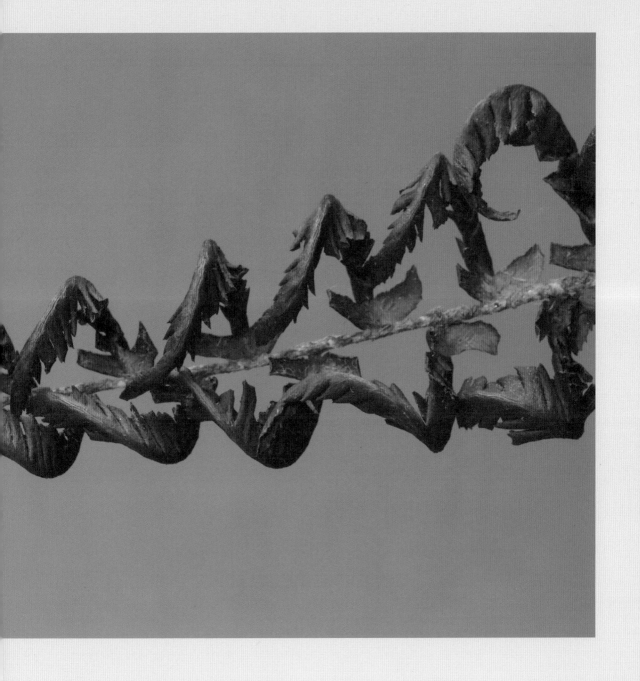

운두령 양 이빨

강원도 홍천의 운두령에서 만난 고사리

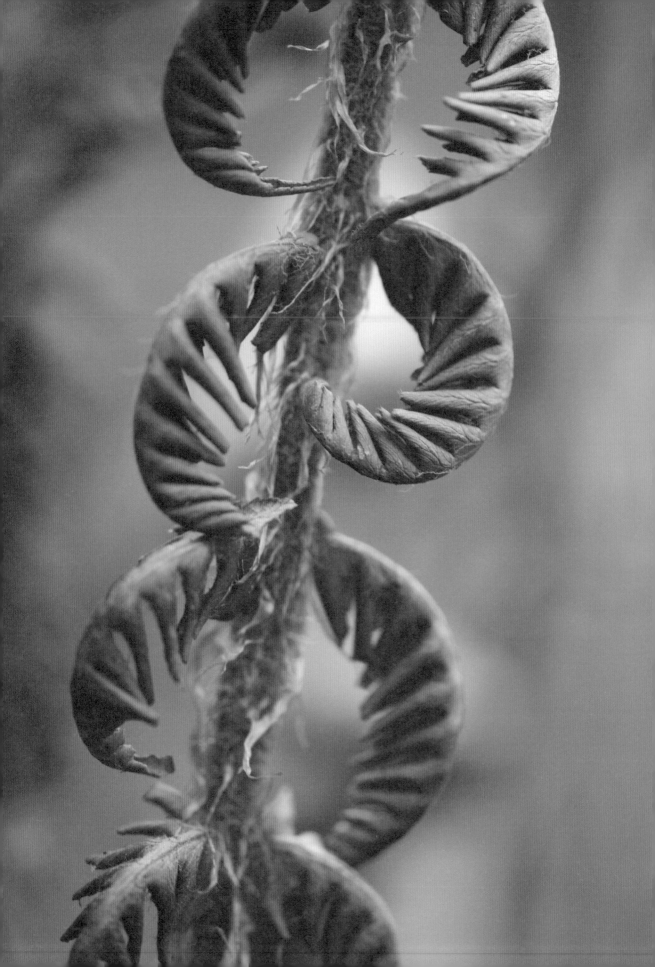

진눈깨비를 맞으며 운두령 샛길을 벗어나 한참을 걸었다. 산 이름처럼 구름 속인지 안개 속인지 헷갈리는 숲속 틈새를 눈과 손으로 더듬어 지나간 자국은 길이 되었다. 팔뚝 굵기의 다래 넝쿨이 온통 용수철처럼 나무들을 휘감고 있었다. 자리를 잘못 잡고 자란 도토리나무 군락이었다. 도토리나무 여섯 형제 중에서 이파리도 작고 열매도 제일 작고 나무 굵기도 제일 가녀린 막내둥이가 목을 졸렸다. 어렵지 않게 넝쿨을 자르니 갑자기 수돗물 고무호스처럼 물줄기가 쏟아졌다. 한참을 빨아 먹어도 멈추지 않을 정도였다. 졸참나무가 내게 준 선물이었다.

졸병 참나무.

작고 긴 이파리는 갈매기 계급장이 되어 일병, 상사의 계급장이 되어 침을 묻혀 이마에 붙이고, 작고 갸름한 도토리는 성냥골로 뚫어 팽이가 되고, 이파리는 갈대에 꿰어 모자가 되던……. 늦가을 낙엽은 돌돌 말려 나비나 새처럼 날아다니던 그 동무를 이날 만났다.

같은 날 나는 또다른 낯선 동무를 만났다. 모진 겨울 동안 눈 속에 파묻혀 있다가 말라 비틀어진 모습으로 나를 만난 것이다. 원래 모습은 어떻길래 이렇게도 신비스러울까? 이 낯선 신비는 어떻게 그날 그 위치에서 왜 나와 만나게 된 것일까? 두번째 친구의 사진을 마음에 품고 그 후 4년을 그냥 보냈다.

다시 그 녀석을 만나기 위해 여러 번 온 산을 누볐지만 허탕이었다. 그러다 4년 뒤인 지난가을, 이정표도 없이 오직 감으로 찾아간 길에서 삿갓을 뒤집어놓은 모습으로 다시 만났다. 지름이 대략 1미터를 훌쩍 넘는 커다란 방사형의 원뿌리가 뒤집힌 모습이었다. 해발 800미터에서 자생하는 삿갓풀, 고사리였다.

고사리를 양치식물*이라 부른다. 대단한 학술적 용어가 숨어 있으려니 하고 어렵게 생각했지만 고사리 이파리를 보면 금세 뜻을 알 수 있다. 이파리가 자란 모양이 가지런한

● 양치식물
양치식물을 일컫는 프테리도파이타Pteridophyta는 '깃털 같은 식물'이라는 뜻이다. 한자어 양치식물羊齒植物의 어원 또한 잎의 모양이 '양의 치아처럼 갈라진 모양'이라는 식물 모양의 특징에서 유래한다.(출처: 「양치식물원 식물 식별 길잡이」, 국립수목원)

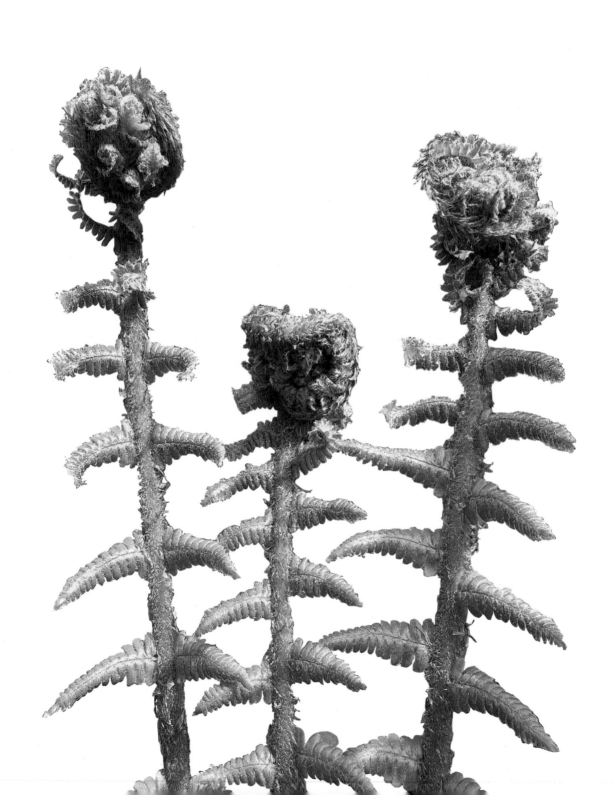

데 그 이파리 사이 틈도 가지런히 비어 있다. 양의 이빨과 닮았다는 의미의 단어다.
이렇게 가지런한 연속무늬의 이파리가 어떻게 생명이 끝났어도 진화 아닌 변화를
다양한 모습으로 지속하고 소멸하는 걸까?
낯선 것과의 조우 속에서 새로운 이성이 시작되듯, 나는 이 낯선 만남을 소중히 생
각한다.

Emotional Attachment

Emotional Attachment는 감정의 애착, 감정적인 끌림을 의미한다.

거꾸로 세상을 본 적이 있다. 발가벗고 물놀이하던 시절, 강변 모래사장에 엄지발가락으로 △형을 그리고 머리는 위에 양손은 양쪽에 벌려 짚고 엉거주춤 엎드려서 양발로 하늘 향해 모래밭을 힘껏 차면 온 세상이 거꾸로 보인다.

내가 자동차 디자인에 더욱 매혹된 건 정세영 회장님 덕분이었다. 처음 현대자동차 디자인실에 입사했을 때는 주변 환경이 아주 열악했다. 자동차 디자인에 대해 가르쳐줄 만한 선배도 책도 부족해 답답했던 시절, 회장님은 내게 영국 유학을 권하셨다. 오일쇼크 직후라 월급 주기도 힘들던 때에 회삿돈으로 영국 왕립미술대학원(RCA) 유학을 보내신 것이다. 그때나 지금이나 RCA는 미술 분야의 최고봉이지만 한국 유학생은 없었다. 그곳에서 외로움을 견디며 선진 자동차 문화를 배우고 또 익혔다. 자동차 디자인에서 중요한 건 테크닉이 아니라 자동차 문화라는 걸 깨달은 것도 그때다.

시간이 흘러 나는 후배들 앞에 다시 섰다. 2006년인가, RCA에서 디자인 교육 100주년을 맞이했던 때의 일이다. 건축가 프랭크 게리Frank Gehry가 기념 강연을 한 후 나에게 소회를 듣고 싶다는 연락을 해와서 몹시 당혹스러웠다. 나를 뺨치는 학생들이 두렵게 느껴져서다. 물구나무선 내 모습을 보여주었다. "나는 세상을 거꾸로 살아왔습니다. 여러분은 나처럼 살지 않기를 바라며 이 강의를 시작합니다." 모두 어리둥절한 혼란에 빠졌다.

"27년 전 나는 이 학교의 학생이었으며 이후 30년간 디자이너로 일해왔습니다. 그동안 경험의 결론은 자연이 먼저이며 그것의 진화와 현상을 추적하고 관찰하면 시행착오의 폭이 좁아지고 슬기로운 답을 찾게 된다는 것입니다. 일찍부터 이러한 진리를 지닌 것은 아니었지만 '단언'이라는 단어를 빌리고 싶을 정도로 강조하고 싶습니다. 여기 머물던 시절 나와 회사는 가난했습니다. 맞은편 공원(Kensington Park) 벤치에서 모여드는 참새떼에게 빵을 떼어 주지 못하던 시절, 꽃씨를 사서 편지봉투

에 담아 멀리 떨어진 극동의 한국 집에 보낸 적이 있습니다. 집 앞 꽃밭에 씨를 뿌리고 싹이 돋았을 때 손뼉을 치고 좋아했던 네 살짜리 아들이 여러분들 사이에 앉아 있습니다. 주얼리 전공인 그의 부인도 함께……. 시간은 빠르게 흐르고 우리는 그만큼 변화합니다. 당시 연간 6만 7000대를 생산하던 현대자동차는 40배가 넘는 규모로 성장해 연간 260만 대를 생산합니다. 일찍부터 거꾸로 살지 않았다면 회사에 더 많은 보탬이 되었을 것입니다."

'Hidden Creativity in Nature'

강의 제목에다 부제로 'through my eyes'를 덧붙였다. 여기서 'eyes'란 나의 지난 스케치북, 업무 수첩의 낙서들이 포함된다.

01- Infinite Expression of Nature

02- Dynamic Nature of Change & Movement

03- Macro & Micro of Nature

"동양의 철학자 공자가 말했습니다. '세상의 만물은 아름다움을 지녔으나 그것이 아무에게나 보이지는 않는다(Everything has its own beauty but it doesn't appear to everybody).' 나는 여러분이, 모든 사물이 가지는 특이함을 관찰해낼 수 있는 사람이 되기를 바랍니다."

무서운 질문이 날아들었다.

"그렇다면 당신이 자연에서 얻은 이미지나 형상을 디자인에 구현한 것이 구체적으로 무엇인지 알려주시면 감사하겠습니다."

어려운 질문이다. 이 질문을 안 했으면 오히려 감사했을 것인데. 생각이 멈춘 듯한 답답함과 기대감이 일치되는 순간이었다.

"Emotional attachment, 구체적으로 형태가 옮겨지는 것은 아니며 감정 속에 복합

되는 관찰의 깊이입니다. 마치 붉은 포도주가 우리의 신경을 스쳐지나가듯이 말입니다."

모두 자리에서 일어나 손뼉을 쳤다.

아! 살았다.

Emotional attachment.

바이올리니스트 장영주(Sarah Chang)가 어릴 때 라디오 인터뷰에서 했던 말이 순간적으로 떠올라 위기를 모면했다.

　　"연주할 곡을 어떻게 선정합니까?"

　　"Emotional attachment가 된 곡을 연주합니다."

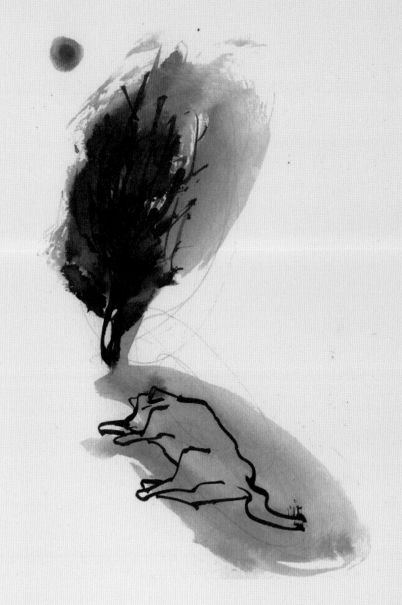

유리 상자와
검은 상자

먼 옛날, 마당 한구석의 댑싸리는 넓은 그늘을 만들어주는 한편

어느 날은 빗자루로 변신하기도 했다.

벼룩시장에서 산 마르코니 진공관 라디오

영국 벼룩시장에서 조그마한 라디오를 샀다. 정수리에 그려진 마르코니Marconi라는 상표가 재미있었고 오래된 진공관이라는 데 마음이 끌렸다. 집에 돌아와 전원을 연결했는데 소리가 나오지 않아 뒤의 덮개를 열어보니 진공관 다섯 개에 불이 들어오지 않았다.

몇 년 뒤 영국의 한 음향기기 잡지에 진공관이 소개되어 있길래 그간의 사연을 적어 편지를 보냈다. 얼마 후 마르코니 회사명이 찍힌 소포 상자 속에 상세한 기구 도면과 함께 새 진공관이 담겨 도착했다. 감사하다는 편지에는 요금은 필요 없다고 적혀 있었다. 도면에 따라 진공관을 갈아 끼우니 100년간 쉬고 있었던 불이 밝혀지며 소리가 도착했다.

굴리엘모 마르코니Guglielmo Marconi의 무선전신 연구는 이탈리아 볼로냐에서 성공을 거두었지만 이탈리아 정부로부터 외면당했고, 영국 정부의 전폭적인 지원을 받아 완성됐다. 그 결과 마르코니는 런던에서 마르코니 무선전신사를 설립했다.

1920년 무렵 무선통신, 라디오의 보급이 늘어나기 시작하지만, 문명의 발달은 또다른 문화로의 전이를 낳는 분수령이 됐다. 이전에 볼 수 없던 폐단도 낳았다. 이상한 일이지만 문명이 문맹을 만들기 시작했다. 선거 홍보 벽보에 아라비아 숫자 대신 작대기 한 개, 두 개, 세 개를 그려 후보자 기호로 삼았던 것이 그리 오래전 일이 아니다. 문맹은 불편함만 줄 뿐 이익이 되지 못한다.

라디오가 대중화되기 이전을 '유리 상자의 시대'라고 부른다. 유리 진열장 안의 모든 것이 훤히 보이는 것과 같은 시대였다. 별도의 '학습' 없이 도구를 사용할 수 있었던 시대 말이다. 문화의 고리에서 구태여 구획을 나누기에 아주 적절한 시절이었던 듯하다.

'오뉴월 댑싸리 밑의 개 팔자'. 댑싸리는 마당 옆에 따다 심지 않아도 스스로 번식하는 복스럽게 생긴 한해살이풀이다. 오뉴월이면 풍성한 그림자를 드리워 집돌이 개

진공관을 갈아 끼우니 잠자던 라디오가 깨어나 불이 켜지고 소리가 나왔다.

이토록 투명한 기계라니!

에게는 더할 나위 없는 낮잠을 즐길 수 있는, 크지도 작지도 않은 기성복 같은 터를 제공해준다. 가을이 되어 이파리를 몽땅 떨구게 되면 그림자도 낮잠도 사라지고 한해살이의 생명이 사그라진다. 그러고는 또다른 한 해를 준비하는 빗자루가 된다. 댑싸리를 뽑아 서너 군데만 잡아매면 더할 나위 없이 가볍고 탄력 있는 빗자루로 변신한다. 얼기설기 말려 있는 뿌리는 손에서 벗어나지 않도록 막아주는 손잡이 역할을 하고.

어느 누가 보아도 빗자루는 빗자루다. 꼬락서니를 보면 별다른 설명이 없어도 쉽게 알 수 있다. 생김새와 기능이 함께 보이는 것이다. Form follows Function, 즉 기능을 따르는 형태의 기원인 셈이다.

지금은 진공청소기가 빗자루를 대신하지만 새끼 돼지만한 동그란 모습의 진공청소기에서는 눈을 씻고 보아도 빗자루의 형상을 찾아볼 수 없다. 검은 상자처럼 내용이 보이지 않고 숨겨져 있다. 진공청소기는 쓸어서 모으는 것이 아니라 빨아들인다. 편리함을 우선으로 하지만 사용하기 전 선행 학습으로 사용설명서를 읽어야 사용할 수 있는 제품이다. 게다가 정전이라도 되면 도루묵이다.

기업들은 앞다퉈 제품에 새로운 기능을 추가하고 모양을 바꿔가며 소비자를 유혹한다. 사람들에게 점점 더한 편리함을 주겠다고 내세우지만, 쫓아가는 것을 포기하고 문맹을 선택하는 것이 차라리 편할지도 모른다. 나같이 나이 든 사람은 '검은 상자' 속에 갇혀 살게 되었다. 하이테크High-tech의 결실, 디지털의 편리함이 오히려 우리를 문맹으로 몰아가고 있다.

그렇기 때문에 사람들은 아주 오래전의 것, 시대를 초월한 '클래식'의 가치에 열광하는지도 모른다. 나는 생김새만 보아도 쓰임새를 바로 알아채는 유리 상자 시대를 다시 꿈꾼다. 나날이 새로운 것이 등장해 우리를 현혹하지만 진정한 하이클래스High-class를 만드는 건 첨단 기술에 더해진 정성 어린 신뢰와 '사람을 향한 진심', 바로 그것이 아닐까.

기적의 소나무

현신규 박사가 개발, 보급시킨 리기테다 소나무.
그는 1940~50년대 황폐했던 우리나라 산을 푸르게 가꾼 일등공신으로 손꼽힌다.

산에 산에 산에는 산에 사는 메아리

언제나 찾아가서 외쳐 부르면

반가이 대답하는 산에 사는 메아리

벌거벗은 붉은 산엔 살 수 없어 갔다오

산에 산에 산에다 나무를 심자

산에 산에 산에다 옷을 입히자

메아리가 살게시리 나무를 심자

_유치환 작사, 김대현 작곡, 〈메아리〉에서

어릴 적 불렀던 동요의 노랫말이다. 동요가 만들어진 때보다 이른 1880년대 말, 외국 선교사들이 찍은 서울의 모습은 나무 한 그루 보이지 않는 바위산, 연기 자욱한 초가의 군락이었다. 우리는 지금보다도 옛날에 굵은 소나무가 산을 뒤덮었을 것이라고 믿고 있지만 말이다.

2015년, "한국 과학의 첫걸음은 '기적의 소나무'에서 시작되었다"는 정부 발표가 있었다. 나무 영웅이라 불리는 현신규 박사(1912~1986)가 개발한 리기테다 소나무(추위에 강한 리기다종과 재질이 뛰어난 테다종을 교잡한 소나무)는 우리나라를 핀란드, 스웨덴, 일본에 이어 네번째로 숲이 우거진 나라로 바꾸어놓았다. 뒤를 이어 우장춘(1898~1959) 박사의 생애 마지막 연구 성과인 속이 꽉 찬 배추가 상용화되었지만, 그럼에도 식량 부족과 궁핍의 어려움은 여전했다.

바로 이 무렵, 그러니까 식량 부족의 허기를 채우고자 통일벼의 육종이 모내기로 대치되고 있을 즈음 현대자동차에서 개발한 포니가 등장했다. 그동안 소달구지에서 무엇 하나 변변하게 개량되거나 진화되는 과정 없이, 불편함에 익숙한 채로 전해 내려온 것을 그대로 사용하던 우리에게 포니의 등장은 의아한 사건이었다. '기계공업

우리나라 경제 발전을 이끈 과학기술 성과 70가지 중,
1960년대를 대표하는 기술로는 우장춘 박사가 개발한 속이 꽉 찬 배추가 뽑혔다.

의 꽃'이라는 자동차가 드디어 탄생한 순간이었던 것이다. 관련 산업의 다변화된 전문 지식과 경험 없이 오직 기업인 한 사람의 의지로 이끌어낸 결과물이었지만, 그 견인牽引의 힘은 하나의 기업이 아닌 하나의 국가가 '흩어진 산업의 힘을 모아 차를 만든다'는 정의를 실현하게 해주었다. 이들은 100년 앞을 내다보고 적지적수適地適樹의 씨를 뿌린 마음이었다.

문화와 문명의 행보는 생존을 위한 진화의 과정을 필연적으로 거친다. 죽을힘을 다해 뛰어가도 제자리인 듯하다 엉겁결에 먹히는 자연의 진화 과정과 문명은 닮은 구석이 있다. 자연의 진화는 생명 영위와 번식에서 기인하지만 문명의 산물은 편리함과 부가가치에서 비롯된다.

자연과 문명, 이 둘은 진화와 발전의 과정에서 몇 번의 통과의례를 거친 후 소멸하거나 선택받거나 주객이 바뀌는 전도의 길 또는 공존의 경로를 걷게 된다는 공통점을 가진다. 전기로 움직이는 모터와 화석 연료로 움직이는 내연기관은 각자 나름의 방법으로 운송기기의 명맥을 이어오다가 동거 방식인 잡종(하이브리드)을 이루었다. 그리고 현재 내연기관은 생각보다 빠르게 소멸의 길로 접어들고 있다.

어린 시절 나의 저녁 친구였던 TV 수상기는 음극관이라는, 브라운관 아래쪽에 자리한 진공관을 품고 있었다. 이후 음극관은 트랜지스터와 동거하며 잘 지내는가 싶더니, 구르는 돌에 뽑힌 박힌 돌처럼 이내 밀려나고 트랜지스터가 주인이 되면서 TV 자체의 크기가 줄어들게 되었다. 이어서 '전자 산업의 쌀'이라는 I.C.(Integrated Circuit, 집적회로) 반도체가 "더 작게, 더 얇게"라는 기치를 내걸고 사각모자를 쓰고 트랜지스터와 한 살림을 차리지만 I.C.칩은 결국 트랜지스터를 밀어내고 단독으로 우리의 호주머니 속으로, 손바닥 안으로 파고들었다.

산업을 이끈 자동차. 그다음은 무엇일까? 인간 두뇌는 어떤 모습의 새로운 결과를 만들어낼까? 기계문명의 소산이 우리 문화의 미래를 열어준다고 생각하면, 자연의 진화 과정에 답이 있지 않을까?

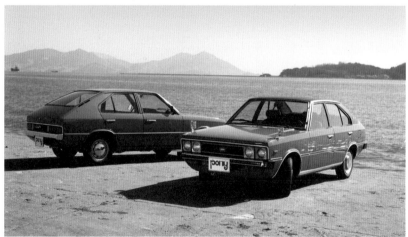

2015년 미래창조과학부는 광복 70년을 맞아 우리나라 경제 발전을 이끈 과학기술 성과 70개를 뽑았다. 1950년대는 공병우 타자기, 1970년대는 국내 첫 고유 모델 '포니'가 선정되었다.

故 정세영 회장님은 늘 나무라셨다.
"네 녀석들 손으로 해야 해."

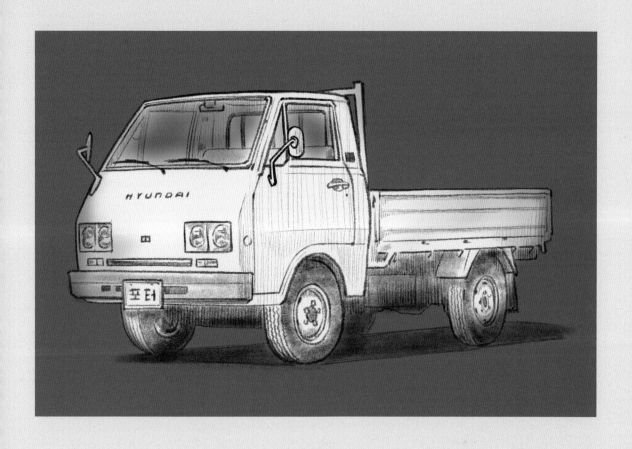

국산 1호 차
못난이 트럭

1977년 3월에 선보인 HD-1000(포터).
우리나라에 1톤 트럭 시장을 개척했다.

못난이 삼형제가 우리의 고단한 삶을 위로하던 시절이 있었다. 전깃줄 위에 쪼르르 앉아 있는 참새처럼 못난이 삼형제 인형은 TV 수상기나 책상 위, 선반이 있는 곳이라면 어디든지 울고 웃고 찡그린 얼굴로 우리를 내려다보았다.

공교롭게도 1977년 즈음 또다른 못난이가 온 나라를 휩쓸고 다니기 시작했다. 그 푸른새 트럭은 누가 보더라도 썩 편안해 보이지 않았는데, 그렇다고 어디가 어떻다고 꼭 집어 말하기도 어려웠다. 자세히 들여다보면 삼면이 만나는 모서리는 어쩔 줄 몰라 쩔쩔매는 모양새이지만 멀리서 보면 큰 문제 없이 편안한 몸집이었다. 어디 한 구석 눈길을 끌려는 겉치레 '뺑'도 없고, 못난 곳을 감추기보다는 솔직하게 드러내는 우직함이 가득한 꼴이다. 참 편안한 차였다.

이 차 이야기를 좀더 해보자면, 당시 현대자동차 기술연구소에서 시작차(試作車: prototype)를 만들던 박광남 연구원이 포니 개발 프로젝트에 참여하여 이탈리아의 이탈디자인Ital Design에서 하얀 석고 모델을 보았던 것이 씨앗이 되었다. 그는 한국으로 돌아가 현업에 복귀하면 포니 제작 과정처럼 제대로 절차를 밟아 트럭을 만들어보겠다는 꿈을 품었다.

그의 꿈은 승용차처럼 보닛이 튀어나온 1971년형 영국 포드FORD의 트랜짓Transit T이라는 픽업Pick-up 모델에서 출발했다. 보닛을 자르고 엔진룸을 운전석 아래쪽에 배치하는 캡오버Cab-over로의 탈바꿈이었다. 영국 퍼킨스PERKINS의 55마력 1.8리터 엔진을 사용하고 적재량을 1톤으로 하여 기동성에 초점을 맞추고 개발했으나, 원천 기술이 없는 약자에겐 엔진 주문에 대한 '감사 인사' 대신 기술사용료 20만 불이라는 거액이 요구되었다. 거대한 산에 길이 막힌 듯했지만 협상 담당자의 노력으로 기술사용료 20만 불은 5만 불로 줄었다.

곧 모델 제작이 시작되었다. 화물칸은 곡면이 없기에 합판으로 박스를 만들어 일찌감치 해결했는데, 엔진 위에 놓일 운전석이 문제였다. 어디 한 곳 소홀할 수 없는 시계視界, 안전과 조작, 정비성 확보 등 필요한 여러 가지 기능을 통합하는 것이 어려

웠다.

모델 제작을 위해 석고와 물을 1:1로 반죽하여 거푸집에 부었더니 이게 웬일인가? 갑자기 뜨거워지더니 이내 반죽이 바위처럼 굳어버리는 것이 아닌가! 물 대신 우유를 섞으면 응고 시간이 지연될 것이라는 생각에 다시 시도한 2차 소성 작업은 응고의 지연이 아닌 우유의 부패와 악취를 불러왔다. 이 같은 많은 우여곡절을 겪으며 이탈리아에서 진행된 포니의 개발 절차를 따른 끝에 완성된 모델은 우리나라 최초의 상용차 고유 모델이 되었다. 우리 손으로 디자인하고 설계하는 과정을 거쳐 생산된 최초의 우리 차였다.

HD-1000. 포터라는 이름을 달고 1977년 태어난 새로운 형식의 캡오버 트럭은 더블캡, 밴, 미니버스, 앰뷸런스 등 다양한 파생 차종으로 영역을 넓히며 산업화의 짐꾼으로서 독과점 시대를 만끽했다.

포니의 4각 램프가 이 트럭에 그대로 옮겨졌다. 잘생긴 외양은 기능 뒤편에 숨어도 괜찮은 시절이었지만 앞바퀴 펜더 위에 붙어 있던 포니의 멋진 백미러처럼 트럭 앞문에도 거울을 붙였다. 하지만 모처럼 멋 부린 문짝에 달린 백미러가 화근이었다. 트럭 주행중에 진동으로 백미러가 통째로 떨어져버리는 설계의 결함으로 이어져 설계부서 간부들이 전국적인 A/S에 투입되어야 했다. 하지만 차주들의 욕바가지 대신 '이 차 덕에 돈을 많이 번다'며 오히려 환대를 받았다고 한다.

누적 판매 대수 5만 대를 돌파할 때쯤 이 못난이 트럭의 생산은 중단되었다. 1979년 정부의 자동차공업 통폐합 조치로 현대자동차는 5톤 이하의 트럭과 버스를 생산할 수 없게 되었기 때문이다. 반대로 기아자동차는 승용차 대신 5톤 이하의 트럭과 버스만 생산하도록 강제되었다.

그로부터 7년 후인 1986년, 이 강제 조치가 해제되었고 나는 새로운 트럭을 디자인하기 위해 아주 어렵사리 일본 미쓰비시사의 트럭 설계도면을 대면할 기회를 얻었다. 도면은 줄 수 없고 대신 와서 연필로 트레이싱지 위에 필요한 부분을 그려 갈 수

는 있다는 '특별한' 배려로 트럭 캐빈의 전체 도면을 본뜰 수 있었다. 당시 통상 상용차의 수명은 10~20년 이상이었다. 승용차의 4년 수명과는 비교할 수 없는 이 긴 사용 기간 때문에 상용차 디자인은 언제나 기능이 우선시되게 마련이었다. 상용차 디자인이라는 다시 만나기 힘든 절호의 기회였기에 나는 눈을 부릅뜨고 새로운 기술의 편리성을 발전시킬 수 있는 여지를 찾아 도면을 샅샅이 훑었지만 좀처럼 '못난이 트럭'을 뛰어넘을 수 없어 몸이 달았다.

'못난이 트럭이 잘 만든 차였구나!'

도면을 본떠 그리던 마지막 날 운전석 뒤의 유리창이 차체 면에 비뚤게 고정된 것을 발견했다. 미쓰비시의 설계 담당자의 설명은 이러했다.

"뒷유리창을 비뚤게 고정시킨 것은 뒤따라오는 차의 불빛이 이 창을 통해 굴절(편광偏光)되도록 하기 위해서입니다. 만약 바르게 부착하면 불빛이 앞유리창과 계기판에 반사되어 운전자의 시야에 방해가 되기 때문이죠."

못난이 트럭에 없는 것은 오직 이 점 하나뿐이었다.

"아, 기술은 쉽게 진화하는 게 아니구나!"

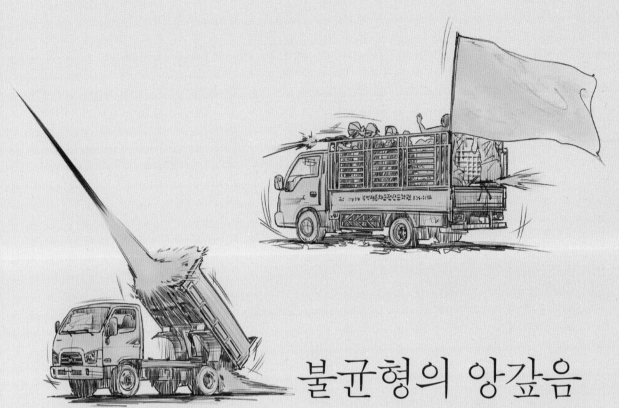

불균형의 앙갚음

불균형의 앙갚음을 이겨낸 우리나라의 구형 자동차들이
이제는 세계 곳곳을 누비고 있다.

온통 되는 일이 하나도 없고, 문제없는 것이 하나도 없던 시절이 있었다. 당시 고도 성장을 향한 수출 주도 정책은 당장의 궁핍함에서 벗어나는 결과를 가져다주었다. 수출액은 1964년 1억 달러 규모에서 2006년 3000억 달러 규모로 성장했다. 한 예로 섬유산업의 급속한 발전은 패션으로 직결되어 의류 가공의 폭을 넓혔고, 고무공업 역시 스포츠 산업의 확산 여파와 더불어 'made in Korea'라는 원산지 표기가 전 세계를 뒤덮는 규모의 경제 효과를 가져왔다. 여러 다양한 산업 분야 중에서도 철강과 조선소의 야경은 국가 산업 발전의 상징과도 같은 풍경이 되었고, 급기야는 세계 제일이라는 타이틀을 꿰찼다.

하지만 불균형의 그림자가 뒤따라왔다. 보이는 곳보다 보이지 않는 곳이 많을 수밖에 없듯이 산업의 틈새에 숨어 있는 '불균형'이라는 녀석은 수많은 말썽과 기형적 문화를 만들어내며 우리 사회에 앙갚음을 시작했다. 기계공업의 꽃이라는 '자동차 제조업'이 그 앙갚음에 시달리기 시작한 현장에 내가 있었다.

기술연구소 회의실. 목요일마다 열리는 기술회의에서는 질책의 바람을 타고 보고서가 마치 날개 달린 듯 획획 날아다녔고 볼펜은 흡사 발사된 로켓같이 회의실을 이리저리 가로질렀다. 정월 대보름에 널뛰기하듯 여러 가지 문제가 번갈아가며 툭툭 불거졌고 그때마다 열기 낚시처럼 하나의 문제에 여러 부서들이 줄줄이 코가 꿰여 연이어 호출되었다.

운동화 제조가 고무공업을 동반하면서 기술이 향상되었다는데 그게 다 무슨 소용인가? 자동차 유리와 문 주변을 감싸주는, 입술처럼 부드러워야 할 고무(웨더 스트립weather strip)는 비가 오면 물이 새고 바람이 불면 바람이 새고, 새어 들어온 바람은 소음까지 만들고, 게다가 내구성도 떨어져 얼마 못 가 바스러지고 찢어지고 말았다. 섬유도 문제였다. 원단이 화려한 직조기술을 넘나들면 뭐하나? 시트 곡면에 맞추어 어렵게 재단하고 재봉하여 씌우면 자외선이 색을 빼앗아가버렸다. 그뿐만 아니라 원단의 표면도 문제였다. 시트 등받이와 앉은 사람의 등 사이에서 마찰이 빚어

지며 바지 안에 애써 집어넣은 셔츠를 등까지 밀어 올리고 치마 앞을 뒤로 돌려버리고……. 정말 자동차에서 품질이라는 문제는 무엇 하나 대충 넘기는 법이 없었다.

'차는 우리 회사가 만드는 게 아니구나, 한 나라 전체가 만드는 거구나!'

다른 부서들 모두 바삐 움직이며 전쟁을 치르는 동안 의자에 엉덩이를 붙이고 앉아서 디자인을 한다는 것 자체가 참 민망한 시절이었다. 미래가 자꾸만 까만색으로 보일 때였다. 그때쯤부터 나는 주위의 모든 엔지니어를 존경하기 시작했다. 설계실의 휴지통이 약 봉투로 넘칠 때도 있었다. 늘 드나들며 눈에 익어 '노루모', '암포젤'이라는 위장약 이름도 외워버렸다. 'trouble shooter'. 진정 그들의 숨은 노고에 힘입어 헤쳐온 세월이었다. 변변치 않은 TV 수상기 하나가 100만 원 정도였을 때, 자동차 엔진의 제조원가가 35만 원을 넘지 않으려 회사의 모든 사람들이 안간힘을 쓰고 있는 모습을 보며 당시 나는 그들로부터 디자인과 산업 그리고 삶을 새로 배우고 있다는 느낌을 받았다. 고도성장으로 인한 불균형의 앙갚음, 그 폭풍 속에서 다음 나아가야 할 길을 배웠다.

1971년 서울역에서 청량리에 이르는 지하철 1호선 구간 공사를 시작으로 서울 시내의 간선도로들은 모두 구멍 뚫린 철판과 가지각색의 이음매 조각으로 덮이기 시작했다. 도로가 험해지자 차들이 아우성이었다. '대흥교통(사근동-서울역 노선버스) A필러A-pillar 파열', '대진운수(정릉-서강 노선버스) 뒤 문짝 떨어져나감'. 150개가 넘는 노선버스들의 유리가 깨지고 문짝이 떨어지는 등 당시 버스 파손 신고가 하루가 멀다 하고 줄을 이었다. 가혹하기가 상상을 초월하는 기술연구소 주행시험장의 벨기에 로드Bellgian Road 악로惡路 시험에서도 끄떡없는 차종들이었던 버스, 승용차, 트럭, 특장차가 연일 파손 행렬에 올랐다. 부품들의 나사가 슬금슬금 풀려나가고 호주머니 속 동전이 저절로 빠져나가고……. 온 시내 도로가 험해진 탓에 바퀴 달린 것은 모두 버스 꼴을 면치 못했다.

진동과 소음이 완충되거나 흡수되는 방향으로 해결책을 찾았고, 흩어져 있던 여러 부품을 기능에 따라 하나로 묶었다. 낱장의 철판을 리벳 못으로 누더기 기우듯 덕지덕지 고정시켰던 차체는 돌돌 말린 철판을 펼쳐서 치마처럼 두르는 롤roll 성형이 가능해지면서 불필요한 내용물을 덜고 더욱 말쑥해졌다. 불균형의 앙갚음을 받아들이고 해결해온 30년 너는 세월은 마치 범선이 맞바람을 마주하고 물길을 거슬러 달리는 것과 다름없었다. 그리고 이것이 결과적으로 전화위복의 길을 열어주었다. 닥친 일을 자기 일처럼 받아들이고 문제를 해결해나간 엔지니어들이 그 길을 찾아낸 것이다.

늘 남의 것을 따라가기 급급했던 우리나라의 엔지니어링이 이제는 남이 못 한 걸 할 수 있게 되었다. 차의 수명도 고작 4~5년 정도에 불과했지만 이제는 폐차에서도 부품을 꺼내어 새 차에 다시 쓸 수 있을 정도의 내구성을 갖추었다. 그 차가 적도 근처의 고온다습한 곳, 제3국의 전쟁터같이 기후나 환경이 매우 열악하거나 가혹한 지역에서도 잘 버텨주니 'technical'이라는 소리도 듣는다. 우리나라의 1톤 트럭에 2톤이 넘는 장갑차의 포탑이 실려 바위 사이를 누비고, '팔달문-수원'이라는 노선 안내가 적힌 구형 버스가 한글을 지우지 않은 채 먼 외국에서 달리고 있는 모습을 보면 신기할 따름이다. 이제는 한글이 고급 품질의 차를 상징하기 때문에 굳이 지우지 않는다고 한다.

탈바꿈: 동물이 성장하는 과정에서 큰 형태 변화를 거쳐 성체가 되는 현상
자동차도 움직이는 것이니 동물처럼 탈바꿈하여 진화를 하나보다.

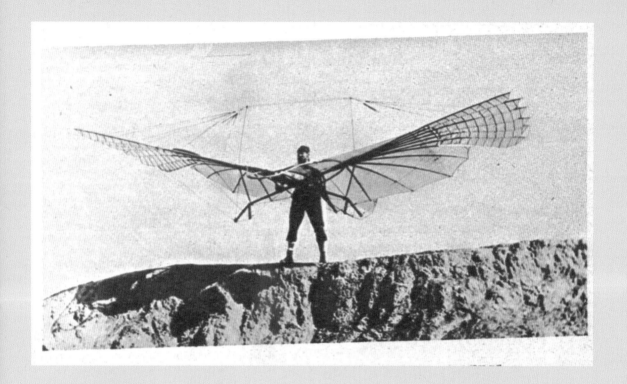

황새와
오토 릴리엔탈

황새 연구에 몰두했던 독일의 공학자 오토 릴리엔탈Otto Lilienthal(1848~1896).
그는 엔진 없이 비행하는 오늘날의 행글라이더를 고안해 2000회 이상 하늘을 날았다.(출처: 오토 릴리엔탈 박물관)

어릴 적 외갓집 뒷동산 소나무 숲에는 해가 기울면 하얀 구름이 내려앉았다. 푸른 솔이 보이지 않을 정도로 하얀 황새들이 뒤덮은 '황새 구름'이었다. 끈적이는 송진 때문인지 세상의 어떤 새도 소나무에 둥지를 틀거나 앉는 것을 좋아할 리가 없는데 오직 황새만이 독야청청獨也靑靑 소나무와 함께 살아간다.

소나무 아래에는 떨어져 쌓인 솔가지만큼이나 황새 깃털도 많았는데, 주워 온 깃털은 요모조모 재미있게 쓰였다. 외할머니는 김을 잴 때 깃털로 요리조리 기름칠하시고 나는 윌리엄 셰익스피어처럼 황새 깃털을 잉크에 적셔 방학책에 낙서를 했던 기억이 난다.

대학생이 되었을 때인 1970년 무렵 마지막 황새 한 쌍의 수컷이 밀렵꾼의 총에 맞아 죽었다는 슬픈 기사를 읽었다. 저 멀리 뒷동산 꼭대기에서 내가 보이지 않을 때까지 손을 흔드시던 외할머니의 흰 적삼인지 소나무에 앉은 하얀 황새떼인지 알아보기 어려웠던 그때와 같은 황새 구름은 더이상 볼 수 없게 되었다.

그런데 똑같은 황새가 소나무가 아닌 굴뚝에서 사는 곳이 있다. 굴뚝이 많은 독일에서는 굴뚝 숫자보다 훨씬 많은 황새가 산다고 한다. 똑같은 황새가 독일에서는 집집마다 있는 굴뚝에 둥지를 틀고 집주인과 동거를 한다. 더구나 황새는 행복을 물어다 주는 새로 사랑받고 있었다. 그들은 아기가 태어나는 것을 두고 황새가 은수저를 물어다 준다고 말한다.

그들에게 황새는 굴뚝만큼 가까운 존재였다. 덩치 큰 황새의 날갯짓을 흉내 내며 양팔을 펼치고 뛰어놀던 릴리엔탈Lilienthal 형제는 떨어진 새의 깃털을 모아 큰 날개를 만들기 시작했다. 어깨에 짊어지거나 걸치거나 양팔에 끼우고는 굴뚝보다 높은 언덕에서 뛰어내렸다. 황새가 떨군 깃털을 모아서 인공날개를 만든 두 형제는 1891년부터 약 5년 동안 2000번 이상 비행 실험을 반복했다. 동체 균형의 문제를 해결하기 위해 수평을 유지하는 꼬리와 수직 날개를 장착하여 초기 글라이드를 만들었다. 이들 덕분에 높은 언덕에서 활공이 가능하게 됐으니 의미가 매우 크다. 당시 유럽

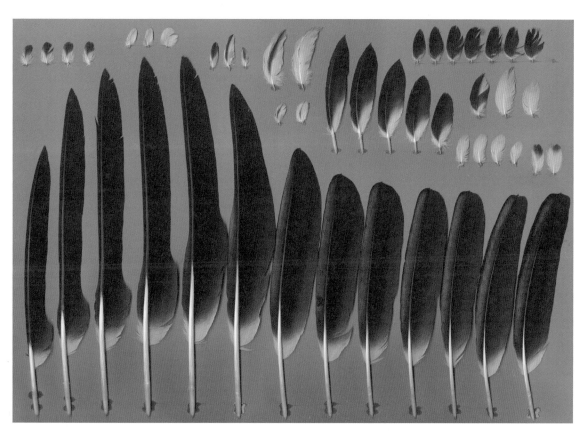

황새의 깃털들

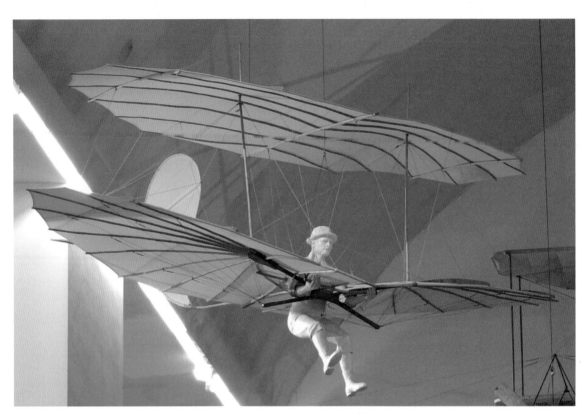

오토 릴리엔탈의 글라이더(독일 박물관, 항공관)

에서 하늘을 날고자 하던 수많은 도전자가 에펠탑, 높은 언덕, 절벽 등에서 활공을 시도하다가 추락사했기 때문이다. 릴리엔탈 형제는 공중에서 부드럽게 내려앉을 뿐 아니라 상승할 때에도 황새처럼 자력으로 추진력을 만들 수 있어야 한다는 점을 생각하고는 시행착오를 거듭하며 연구를 계속해나갔다. 하지만 추진력을 만드는 것은 인간의 능력으로는 한계가 있음을 깨달았다.

친구인 고트리프 다임러Gottlieb Daimler가 최초의 내연기관 오토바이를 만드는 데 성공하고 이어 다임러-벤츠가 만든 가솔린 엔진을 장착한 자동차가 달리기 시작한 무렵, 릴리엔탈 형제는 자동차의 엔진을 비행기에 장착하면 날 수 있겠다는 생각을 했다. 당시 만들어진 다임러-벤츠의 엔진을 탑재해 상승의 양력을 얻는 방법을 검토하던 중 형 오토 릴리엔탈이 탑승한 글라이더가 돌풍을 이기지 못하고 추락하며 하늘과의 싸움이 중단되고 말았다.

'같은 날개에 엔진이 실리다!' 자전거포를 운영하던 라이트 형제는 미국 워싱턴 스미스소니언 박물관이 수집, 보관하고 있던 릴리엔탈 형제의 자료들을 얻었다. 이들은 자전거 체인을 활용해 회전에너지를 연결했고 가솔린을 태운 힘으로 하늘을 날았다. 1903년 이들은 12초 동안 36m를 날았다. 최초의 동력 비행, 미국 특허번호 제821393호! 오늘날까지 이어지고 있는 고정된 날개의 조정 방식이 이때 탄생했다.

이런 날개가 세상에 나오기 한참 전인 1783년의 일이다. 종이봉투를 만드는 공방의 몽골피에Montgolfier 형제는 각양각색 봉투를 가지고 신나게 놀았다. 봉투의 입을 벌려 촛불 위에 살짝 덮어씌우면 봉투는 천장을 향하여 떠오르다가 옆으로 곤두박질치곤 했다. 이 형제가 만든 열기구를 통해 인간이 신의 메신저, 날개 달린 천사가 있는 하늘로 처음으로 날아올랐다. 같은 해 화학자 마리 로베르Marie Robert 형제 역시 풍선에 수소가스를 채워 날개 없이 하늘로 날아올랐다.

1783년에서 1903년까지, 그러니까 풍선 기구에서 날개가 돋아날 때까지 120년이 걸린 셈이다. 종이봉투와 황새의 깃털. 모두 관찰에서 생각이 시작되었다. 몽골피에 형제, 로베르 형제, 릴리엔탈 형제, 라이트 형제 그리고 오래전 다이달로스와 이카루스 부자에 이르기까

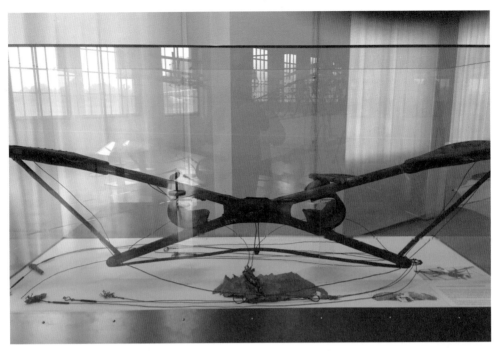

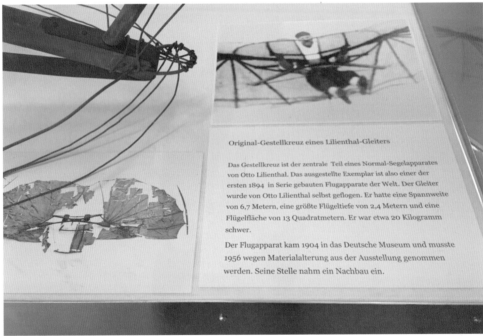

Original-Gestellkreuz eines Lilienthal-Gleiters

Das Gestellkreuz ist der zentrale Teil eines Normal-Segelapparates von Otto Lilienthal. Das ausgestellte Exemplar ist also einer der ersten 1894 in Serie gebauten Flugapparate der Welt. Der Gleiter wurde von Otto Lilienthal selbst geflogen. Er hatte eine Spannweite von 6,7 Metern, eine größte Flügeltiefe von 2,4 Metern und eine Flügelfläche von 13 Quadratmetern. Er war etwa 20 Kilogramm schwer.

Der Flugapparat kam 1904 in das Deutsche Museum und musste 1956 wegen Materialalterung aus der Ausstellung genommen werden. Seine Stelle nahm ein Nachbau ein.

2016년에 방문한 독일 박물관의 항공관.
자연으로부터 영감을 얻어 끊임없는 시행착오를 거치며 끝내 과학 '이론과 실제'로 발전시킨 한 공학자의 진심이 느껴져 숙연해지기까지 했다.

지 모두 혼자가 아니었다.

어느 날 이탈리아 모데나의 카로체리아Carrozzeria 탐방중에 나의 친구이자 스승이었던 오스카 스칼리에티Oscar Scaglietti가 막 떠나려는 나를 불러 세웠다. 그는 페라리의 250 시리즈를 만든 모데나의 전설적인 카로체리아 장인 세르지오 스칼리에티Sergio Scaglietti의 아들이다.
"절대 혼자 일하지 말고, 항상 동료의 팔꿈치와 부딪치며 일해야 합니다."
협력할 때 좋은 지혜를 얻을 수 있다는 뜻이었다. 전체는 부분이 가진 특성을 넘어선 또다른 특성을 갖고 있는 것 같다.

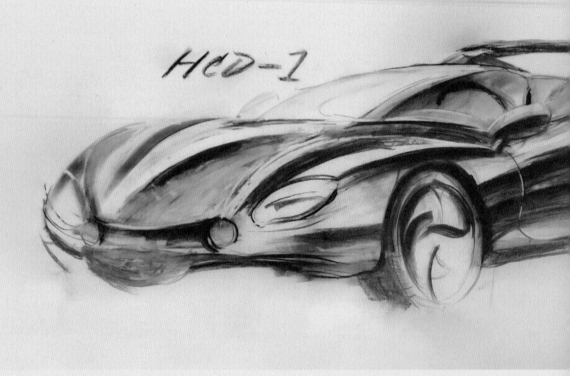

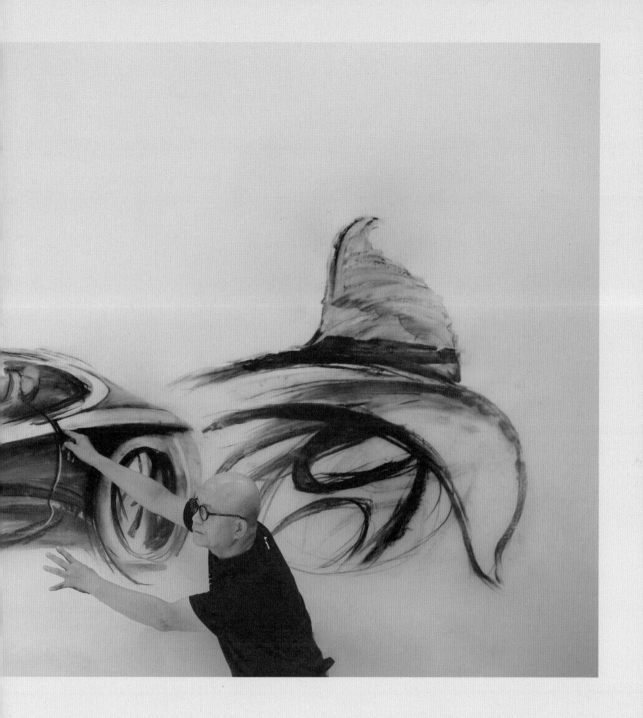

고래를 닮은 차

한국 최초의 콘셉트카 HCD-1.
티뷰론의 콘셉트 모델로, 인체의 근육과 고래의 힘 있는 실루엣을 자동차에 담아내고 싶었다.
*이 글은 2017년 현대자동차그룹 신입사원 교육에서 강의한 내용입니다.

오늘 제가 할 이야기는 저의 지식을 여러분에게 가르치려는 것이 아니고 제가 겪은 일들을 설명하려는 겁니다. 제가 걸었던 것과 같은 길을 갈 여러분이 각자의 잣대로 재어가면서 저의 어수룩함에 웃어주시면 됩니다.

오늘 강의 주제를 '나의 자동차'라고 정했는데요, 저는 자동차 디자인을 아주 늦게 시작했어요. 한번은 이탈리아의 자동차 디자이너 조르제토 주지아로와 현대자동차 정세영 회장님과의 회의 자리에서 회장님이 저보고 나이가 몇이냐고 물으시는 거예요. "서른넷 됐습니다." 나도 모르게 한 살을 줄여서 만 나이로 대답했고, 이내 회장님은 주지아로를 보며 "자네 알파로메오 스파이더를 몇 살 때 디자인했나?"라고 물었습니다. 주지아로는 "서른넷인가 다섯에 했습니다"라고 대답하더군요. 그 말을 들은 저는 기절할 것 같았어요. 저는 자동차 디자이너로서 아직 첫발도 제대로 떼지 못했는데 말이죠. 어릴 적 중학교 합격자 명단에 이름이 없었을 때와 거의 맞먹을 정도의 충격을 받았습니다.

제가 '나의 자동차'가 무엇인지 그림을 그려볼게요. 여기 보세요. 몸통과 꼬리 부분, 고래 같은가요?

저는 울산에서 꽤 오래 살았습니다. 집에 있으면 느닷없이 일본 방송이 잡히곤 했는데 어느 날 알래스카 연안 앞바다에서 큰 고래가 하늘로 치솟는 사진이 텔레비전 화면을 스쳐지나갔어요.

'저거다, 저기서 찾아야겠다!'

그 방송 프로그램에 나온 사진작가를 수소문해 고래를 촬영한 사진과 슬라이드 필름을 샀고, 곧 그 작가의 고래 사진들을 토대로 '고래를 닮은 차'를 만들기 시작했어요.

이야기가 나온 김에 영국 어느 과학자의 어린 시절 이야기를 들려드릴게요.

초등학교에 입학하고 첫번째 미술 시간에 선생님이 칠판에 하얀 종이를 붙이시고

는 연필로 둥근 원을 그렸답니다.

"지금 탄소가 종이 위로 옮겨 갔어요. 예술가는 원소라는 것을 알아야 합니다."

아이들은 눈이 휘둥그레져서 지금이 과학 시간인가 하고 당황하는 순간,

"연필보다 비싼 다이아몬드도 똑같은 탄소지만 이렇게 그림을 그리지는 못합니다"

라고 선생님이 얘기했대요.

탄소는 영원합니다.

어릴 적 아궁이에 불을 때려면 부지깽이라는 막대기가 있어야 아궁이 속 나무들을 이리저리 휘저을 수 있었어요. 그럴 때면 항상 그 부지깽이 끄트머리에 불이 붙곤 했습니다. 그걸 부뚜막 벽에 쓱 하고 그리면, 잘 탔을 때는 진한 까만색이 나오고, 그보다 못 타면 짙은 밤색, 타다 만 것은 황토색이 나오곤 했었죠.

'머리 감는 수양버들 거문고 타면, 달밤에 소금쟁이 맴을 돈단다.' 동요 속 물가에 늘어진 수양버들은 가지를 태우면 그림을 그릴 수 있는 재료가 되고, 늘어진 가지의 아름다운 곡선은 그림의 소재가 되기도 합니다. 우리의 몸도 곡선을 그리기에는 더할 나위 없이 이상적인 구조를 지녔죠. 보세요. 손가락 마디마디, 팔목이 중심이 되면 웬만한 작은 곡선은 컴퍼스처럼 정확하고 빠르게 그릴 수 있고, 팔꿈치, 어깨, 허리를 축으로 선을 그으면 흔들리거나 떨리는 곡선이 없이 실제 크기의 자동차를 그릴 수 있어요. 손짓이 빠를수록 곡선의 완성도가 높아지죠. 아무리 빨리 그어도 목탄은 제 몸을 바삐 갈아 종이에 내어줍니다. 사각사각 첫눈 밟는 소리도 나고요. 손은 이 발자국 소리를 모두 기억합니다.

영어 한 토막 쓸게요.

Busy Hands, Busy Brain!

이 목탄으로 그린 고래가 자동차가 되었습니다. 이 고래를 닮은 차는 1992년 1월 새해 벽두에 열리는 디트로이트 모터쇼에 처음 모습을 선보였어요. 회사의 중장기

 고래를 닮은 차

계획에 없이 갑자기 등장한, 고래가 만들어준 콘셉트카였죠. 포니의 1200cc 엔진을 넣어서 만들었어요. 영상을 촬영해야 하는데 속도가 많이 모자라서 밧줄로 끌어당기며 촬영했죠. 사막에서 먼지를 날리며 질주했어요. 아, 그런데 말이죠, 이 차가 난데없이 최고의 콘셉트카 상을 받았지 뭐예요. 황소가 뒷걸음질 치다 쥐를 잡은 격이었어요. 미국 시장을 위해 생산해달라는 요청을 받았지만, 이런 차는 이익을 위해서라기보다는 브랜드 가치를 올리고 고객에게 신뢰를 주려는 목적이 우선이라 그냥 무턱대고 양산할 순 없었어요. 사실 당시에는 생산기술도 부족했고요.

이 고래를 닮은 차 디자인은 결국 4년 뒤 고래의 사촌인 상어 '티뷰론Tiburon'이라는 이름을 달고 도로 위를 헤엄칠 수 있었답니다.

프랑크푸르트에서의
역사적인 하루

그 당시 현대자동차와 혼다, BMW에서 생산한 자동차의 프런트 오버행front overhang 레이아웃 길이를 비교한 그림. 현대자동차가 가장 길다. 당시 현대자동차의 기술력으로는 연비와 무게를 고려했을 때 바퀴가 상대적으로 작고 좁아야 했고, 프런트 오버행이 길게 설계됐기 때문에 경사지를 오를 때나 작은 장애물에도 손상되기 쉬웠다고 한다.

여간해서는 카메라 앞에 서지 않는 정몽구 회장님께서 "박, 나하고 사진 하나 찍자!" 하시며 붉은 페라리 앞으로 부르셨다. '꽤 성가신 순간이실 터인데……' 싶었다. 셔터가 눌리는 순간, "너는 왜 이렇게 못해?"라는 물음이 날아들었다.

'우리'가 아닌 '너'라니……. 숨을 곳이 없는 가혹한 채찍이었다. 물론 페라리 스포츠카와 대중차는 시각적 즐거움이나 기능에서 비교의 대상이 될 수 없지만 그 숨은 뜻은 충분히 헤아릴 수 있었다.

"두 가지 문제를 해결해야 하는데, 모두들 우리의 고질병이라고 말합니다."

나는 회장님께 건너편 혼다와 BMW 전시차를 보여드리며 이야기를 이어나갔다.

"이 차들은 '바퀴와 눈썹' 사이에 주먹 하나도 들어가지 않지만 우리는 주먹 두 개가 들어갈 정도로 간격이 넓습니다. 멀리서 보면 중학교 입학생에게 졸업할 때까지 쓰라고 큰 모자를 씌워준 것처럼 말입니다."

"꼭 그렇네. 나도 중학교 때 모자가 하도 커서 귀가 접힐 정도였어! 이유가 뭐지?"

"눈이 오면 체인을 감아야 하는데, 험한 길에서 바퀴가 튀어올라 차체를 때리기 때문에 공간 확보가 필요하답니다."

"그런데 유럽에는 눈이 더 많이 오잖아?"

"우리는 연비, 무게 때문에 바퀴가 상대적으로 작고 좁은 것도 함께 풀어야 합니다. 또 한 가지 문제는 우리 차는 턱이 길게 빠져 있어 상처투성이가 된다는 점입니다. 이 자동차들보다 2배 이상 돌출되어 있습니다. 경사지를 오를 때나 작은 장애물에도 턱이 깨집니다."

우리가 포니 때부터 일본 미쓰비시 자동차의 기술 표준을 기본으로 삼았기에 필연적으로 감수할 수밖에 없는 문제이기도 했다. 이때까지도 일본은 모든 대중차의 차폭을 1700mm이하로 제한하여 모든 메커니즘의 배치에 자유로움이 없었다. 이러한 기술 표준은 차의 기본적인 기능을 지키기에도 부족한 점이 있었고, 더구나 해외시장 개척의 출발점에 있는 우리에겐 큰 장애 요소였다. 우리 차를 어쩔 수 없이 타는

현대와 기아를 어떻게 차별화할지 묻는 정몽구 회장님께 나뭇가지 그림을 그려 의견을 말씀드렸다. 그러나 기업의 이런 고민이 무색하게도 오래전 우리나라 자동차 산업은 정부의 방침에 따라 좌지우지되곤 해서 안타까웠다.

차라는 의미로 '브레드 앤 버터 카Bread and Butter car'라고 할 정도였으니.

그날 밤 자정이 넘는 시간에 회장님이 부르셔서 가니 넥타이도 풀지 않고 계셨다. 회장님은 대뜸 질문부터 던지셨다.

"현대랑 기아를 어떻게 차별화해야 해?"

"플랫폼을 통합하고 단순화해야 합니다. 푸조나 스즈키 같은 회사는 2~3개의 엔진으로 품목을 다양화하는 경우도 있습니다."

나는 메모지에 나뭇가지를 그렸다. 보시기에 편하도록 회장님 방향에 맞추어 거꾸로 그렸다. 나는 나뭇가지가 자라는 것처럼 형제 가지들이 햇빛을 고루 받을 수 있도록 마주 보지 않고 살짝 어긋나 있어야 한다고 설명했다. 두 회사가 하나의 엔진을 가지고 각기 다른 차종(승용차와 SUV)을 개발해야 '제 닭 잡아먹는다'는 속담의 우를 범하지 않는다고.

귀국 후 곧바로 기술회의가 열렸다. 작은 바퀴와 텅 빈 휠하우스, 긴 턱, 엔진 배치 등 우리 제품의 고질병에 대한 질책이 이어졌다. 직원들의 대답은 내가 처음 회장님의 질문을 듣고 말했던 답변에서 크게 벗어나지 않았다.

"유럽에는 눈이 안 오나?"

회장님의 이 한마디에 두꺼운 벽은 단숨에 무너졌다. 그런데 문제가 있었다. 중학생 때 모자가 커서 귀가 눌렸던 이야기를 회장님이 꺼내자 모두 동시에 나를 쳐다보았다. 내가 평소 늘 하던 얘기였던 것이다. 얼굴은 화끈거렸지만 그 고자질 덕분에 그동안 내 힘으로는 어찌할 수 없었던 연비, 체인, 엔진 배치 등의 난제를 해결할 수 있었다. 기술과 더불어 디자인도 티격태격 진보의 폭을 넓혀나갔다. 그러면서 자동차 차체가 점차 균형을 찾게 되었다.

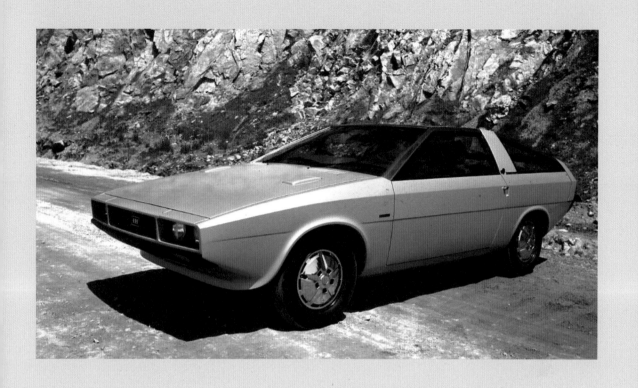

비운의 자동차
포니 쿠페

1973년 포니 개발에 착수했을 때 한국의 1인당 국민소득은 414달러에 불과했다. 게다가 당시 자동차 생산방식 또한 외국 회사의 디자인과 부품을 사들여 재조립하는 것이 일반적이었다. 이런 상황에서 우리 손으로 직접 차를 개발하겠다는 건 현실과 동떨어진 이야기로 들릴 뿐이었다.

하지만 정세영 명예회장님은 "고유모델 안 만들면 우린 죽어. 회사를 살려야겠어. 반대할 사람은 비켜서서 구경이나 하라고. 나는 할 테니까"라는 강한 의지로 포니의 개발과 양산을 주도하셨다. 그리고 그의 혜안은 적중했다. 무모한 도전이라고 폄하되던 포니가 기대 이상의 성과를 거두었기 때문이다. 이는 후속 모델인 스텔라, 엑셀, 쏘나타 등의 개발을 가능케 하는 동력으로 작용했을 뿐 아니라, 오늘날 한국을 자동차 생산 세계 5위국으로 올려놓는 기반이 되었다. 또한 포니의 개발은 가히 혁명적이라 할 만한 삶의 질 향상으로 이어졌다. 경제활동 인구의 20%가 자동차 산업과 관련이 있다는 통계 기록이 나올 정도로 한국 경제 부흥의 견인차 역할을 담당했다. 비단 경제적 효과뿐 아니라 자동차 디자인의 측면에서도 포니는 우리에게 시사하는 바가 크다. 한국의 자동차 산업은 포니를 기점으로 부품 조립에서 벗어나 제조의 단계로 진입하며 자동차 개발을 향한 길을 열게 됐다.

포니는 불필요한 요소들을 철저히 배제한 절제와 간결함을 통해 기능밀착형 디자인의 정수를 보여준다. 시시각각 변하는 유행을 좇아 점점 변화를 위한 변화, 과장 일변도로 가고 있는 오늘날의 자동차와는 달리 자동차 본연의 형태와 기능, 자연스러운 아름다움을 통해 온고지신할 가치, 그러니까 조화로운 기능과 기계문명 본연의 가치를 일깨워준다.

그러나 그의 혜안이 적중하지 못한 것이 하나 있었다. 바로 포니 쿠페다. '쿠페(2인승 마차라는 뜻으로, 2도어 2인승의 낮은 차를 뜻함)'라는 단어조차 난생처음 들어본 한국인에게 포니 쿠페 개발 소식은 겉모습이 날씬한 자동차 이상의 의미를 갖지 못했다.

'지금 이 차를 생산한다면 팔릴까?' 이런 의문이 앞서는 모델이 지금으로부터 49년 전인 1974년 10월 토리노에서 포니와 함께 발표되었다. 나는 이 쿠페 모델이 파기되는 현장에 있었다. 1980년 봄 울산 기술연구소 시작실에서 나온 쿠페는 세상 밖으로 사라졌다. 쿠페를 더는 보관할 이유가 없었다. 같은 해에 발표되었던 포니가 달라진 뒷모습의 포니2를 통해 그 생명을 이어나가게 되었으니 이 모델의 폐기는 당연했다.

그 이듬해 나는 이 모델을 다시 만나게 되었다. 폐기된 모델이 다시 살아난 것이다. 1981년 런던 얼스 코트 모터쇼Earls Court Motor Show에서 현대가 아닌 DMC로 이름표가 바뀌어 스테인리스로 옷을 갈아입고 등장했다. 두 짝의 도어가 갈매기 날갯짓처럼 하늘로 올라가는 꿈의 자동차 앞에서 터지는 카메라 플래시 섬광에 눈이 부셨다. 일반인의 출입을 저지하는 발간 제지선을 열고 안으로 안내받았다.

이내 턴테이블이 멈추고 도어가 치솟고, 엉덩이가 땅에 닿는 것이 아닐까 싶을 정도로 아주 낮은 자리에 앉자마자 일이 벌어졌다. 슬그머니 내려오는 도어를 기다리지 못하시고 힘껏 잡아당긴 문. 차체가 부서질 정도의 힘이 가해졌고 발자국 소리가 들리며 밖은 금세 어수선해졌다. 차도 놀라고 사람들도 놀라고, 오로지 정세영 회장님만 예외였다. 그리고 회장님은 바로 모터쇼장을 떠나셨다.

주지아로는 1974년의 포니 쿠페 모델을 꼭 살리고 싶었던 걸까? 아니면 쉽게 레디메이드된 기성복으로 돈을 벌고 싶었던 걸까?

DMC-12 모델은 꿈이 실현된 듯, 온 세상의 화젯거리가 되었다. 현대자동차 포니 쿠페의 재탄생은 어디에도 없었다. 값싼 노동력으로 아일랜드에서 생산되고 영국 정부의 지원을 받은 세계 최초의 녹이 슬지 않는 스테인리스 차체, 누구나 갖고 싶은 자동차 1위!

그러나 이 차는 제대로 팔리지도 못하고 단명했다. 갈매기 날개처럼 도어가 하늘로 올라가며 열리고 닫히니 차고를 뜯어고치는 비용을 예상하지 못했고, 창립자의

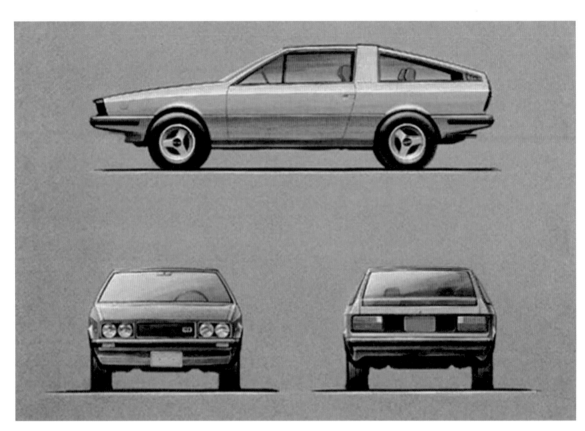

포니 쿠페(1974)

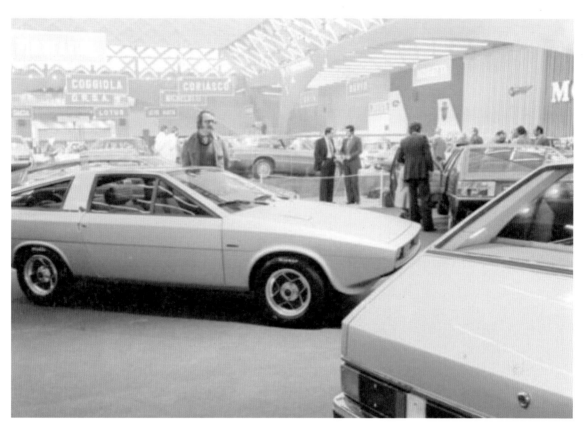

1974년 토리노 모터쇼의 포니 쿠페

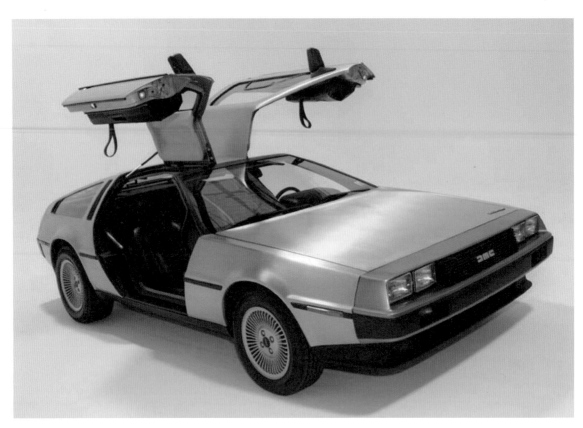

DeLorean DMC-12 모델

마약 밀매 의혹과 파산이라는 악재가 터져 단종될 때까지 약 9000여 대가 만들어졌다.

그리고 4년 후, 영화 〈백 투 더 퓨처Back to the Future〉로 다시 태어나는 생명력이란. 이 영화 속에 등장한 드로리안을 아시는지? 이 차량의 원형인 DMC-12의 원형이 바로 포니 쿠페였다. 그리고 1987년에는 텍사스 휴스턴으로 공장을 옮겨 주문생산 형태로 재생산에 돌입했다. 호평을 받았음에도 세상에 모습을 드러내지 못한 채 사라져간 포니 쿠페를 생각하면 여러모로 입맛이 쓸 수밖에 없는 얘기다.

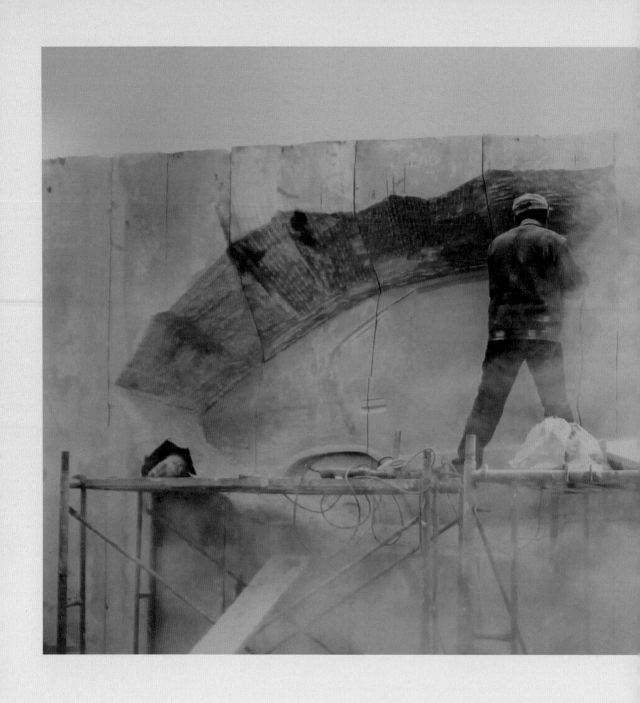

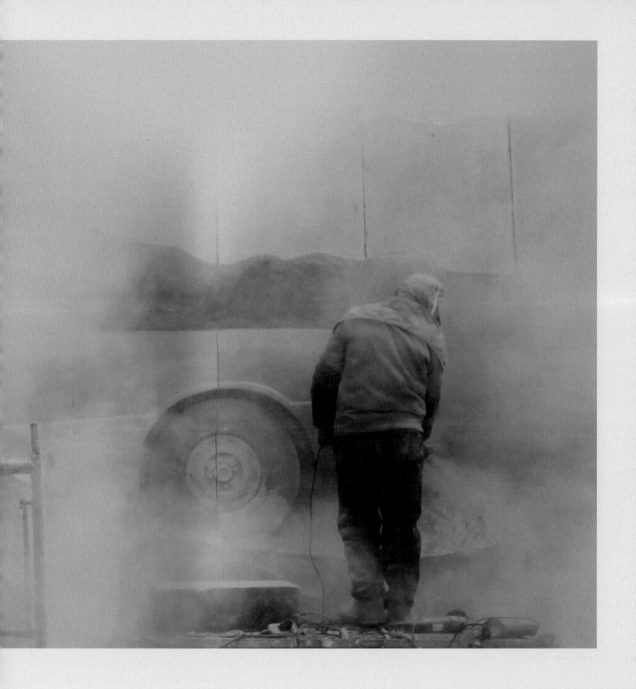

쑥돌

화강암을 순우리말로 쑥돌이라고 한다.
故 정세영 회장님의 추모비를 만들기 위해 질 좋은 쑥돌을 찾아야 했다.

"무게? 해마다 땅속으로 조금씩 가라앉을 정도야. 50톤짜리 한 덩어리여서 들어올릴 수도 없고……. 그런데 너무 아까워. 이탈리아에서 두 개를 다듬어서 하나만 가져온 거야. 두 개 값을 치르고. 그만큼 자동차 제조에서는 수평 기준이 중요하고 또 정밀한 수평을 만들기가 힘든 일이었어. 기가 막힌 것은 그 가공을 기계가 아닌 석수들이 했다는 거지. 길이 8m, 폭 4m의 대각선인데, 오차가 0.05mm라니까. 이 화강암이 치수 안정성을 유지해주는 거고. 이게 거의 30년 동안 우리 회사 줄자 노릇을 했지. 인천 앞바다가 해발고도 '0'의 기준인 것처럼 금형, 지그jig, 설계, 제조 모두 이 수평면에서 시작했는데 시스템을 전부 디지털로 바꿔야 하니 어쩔 수 없지. 이젠 깰 수밖에……."

한 발 떨어진 곳에서 치공구 부장의 넋두리를 귀동냥하게 되었다.

"저 주세요."

"이걸 어떻게 옮기려고?"

바로 조선소로 달려갔다. 그 정도 무게를 들 수 있는 기중기는 선체를 움직이는 조선소밖에는 갖고 있지 않으니까.

정반定盤. 자동차 디자인과 모델 제작에서 가장 중요한 것 하나는 극도로 정밀한 수평 상태에서 작업을 시작하는 것이다. 이러한 수평 상태의 기준을 제공하는 장치가 바로 정반이다. 도로를 통째 점령한 기중기가 밤을 꼬박 새워 고개를 넘어왔다. 그사이 신축 공사가 마무리된 디자인연구소의 품평장 지붕을 걷어냈다. 내가 하는 일을 두고 쓸데없는 짓이라고 나무라는 말들이 없어서 퍽 다행이었다. 기중기에 매달린 50톤짜리 돌 정반이 하늘에서 지붕을 뚫고 내려왔다. 쏘나타, 티뷰론, 스쿠프, 포터 등 거의 모든 모델이 이 돌, 정반의 신세를 졌다. 현대자동차 디자인연구소가 울산에서 남양만으로 옮겨가게 되면서 이 돌과는 작별해야 했다. 고속도로를 전세 내면서까지 이동할 수는 없었기 때문이다. 귀동냥으로 얻은 화강암과의 첫 인연은 이러했다.

그로부터 30년 후 나는 다시 화강암을 찾아 나섰다. 지난 역사 속에 박제된 포니를 끄집어내고 싶어서였다. 인왕산, 북한산, 도봉산 그 아래 자락에 자리한 종암동, 안암동, 응암동, 상암동, 부암동⋯⋯. '바위 암(岩)' 자를 품고 있는 동네 이름이다. 결국 돌 위에 솟은 산인데 큰 돌은 없고 고작해야 비석 크기다. 때마침 한학에 능하고 돌을 꿰고 계신 분이 내게 별명을 지어주겠다고 하며 화선지에 '우계愚溪'라고 쓴 두루마리를 가지고 왔다. 골짜기에서 자동차디자인미술관 건물을 짓고 있는 모습이 어리석게 보여서였을까. 내 머리를 돌덩이처럼 무겁게 누르고 있는 고민, 돌 이야기를 꺼내자마자 "해주 애석이지유, 거기서 캐서 산둥반도에서 다듬어야 해유"라는 대답이 돌아왔다.

푸른빛이 난다 하여 '쑥 애(艾)' 자를 불러들여 애석이라고 예우해준 쑥돌, 즉 화강암은 옛날 사대부의 비석으로 쓰였단다. 우여곡절 끝에 해주 뒷산인 자남산에서 채석이 시작되었다. 화강암 한 덩어리로 이루어진 어마어마하게 큰 산에 나팔 소리가 울리고 아코디언이 북소리와 함께 축가를 연주했다.

'크면 뭐하나, 들지를 못하는데!' 항구까지 운반이 어려워 채석한 큰 돌을 열세 토막으로 나누어서 들고 올 수밖에 없었다. 어쩔 수 없이 부분을 모아 전체를 이루는 길을 받아들였다. 열세 조각의 해주 애석이 산둥반도 래서라는 곳으로 이동하고 있는 동안 나는 석수들을 모아놓고 자동차의 차체 구조를 가르치느라 진땀을 빼고 있었다. 인물 형성과 글씨 새기는 일에 능한 이들은 자동차의 유리와 차체가 곡면인 것을 이해하지 않으려 했다. 도면을 바닥에 펼치고 손을 더듬어서 직선이 아님을 확인시키는 일로 지칠 대로 지친 무렵, 돌이 도착해 철길 아래로 일정한 간격을 두고 일렬로 눕혀졌다. 다 합치면 가로 11m, 세로 3.2m에 달하는 거대한 조형물이 될 화강암이 드디어 눈앞에 놓인 것이다. 앞면에는 포니, 뒷면에는 포니정(故 정세영 회장님). 돌 사이를 건너뛸 때마다 같은 말을 속으로 웅얼거렸다.

'아, 이게 한 덩어리였으면 열세 배는 더 힘들었겠구나⋯⋯.'

쑥돌

자동차도 추모비도 연필 스케치에서 출발한다.
얼굴의 미소는 물론 손 모양을 자연스럽게 표현하기 위해 그리고 또 그렸다. 손등의 힘줄까지도 세세하게 나타내고 싶었다.
그리하여 쑥돌에 생명력을 불어넣고 싶었다.

"Ven 12 Marzo"





④

- 힘없는 새기가 했는데 죽게!
 추천해준 묷흐라. 내가 해야겠다.

, 이마 부분 내려가는 부분 경계를 애매하게
하라고 선명. 흙느이, 특흐 가는데마다
뱄뱄다, 반쯤 ... 운 옥이 바쪽에서 부터
찌직거린다. 얼러 드망잖꼬 묘씨건축이
돌아 되면 내가 생각났지. "썩" 되 었다면 ...
얼마나 좋을까.

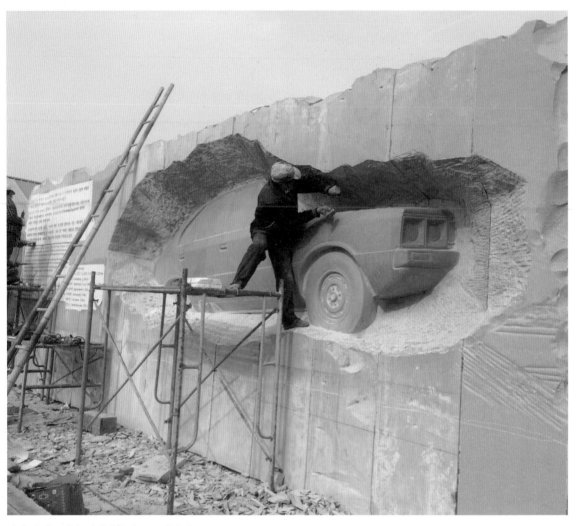

돌판 열세 조각을 연결해서 만든 초대형 부조.

땅속에서 천년, 땅 위에서 천년을 보내고서야 만들어진다는 해주 애석은 이름값을 했다. 쑥돌의 한 면은 포니, 다른 면은 회장님의 자리였다. 삶이 자동차요, 자동차가 삶이었던 당신과 나……. 추모비에는 회장님의 말씀이 새겨져 있다.

"돌아보건대 길다면 길고 짧다면 짧았던 길, 그 길이 곧았다면 앞으로도 나는 곧은 길을 걸을 것이요, 그 길을 달리는 내 차 또한 멈추지 않을 것이다."

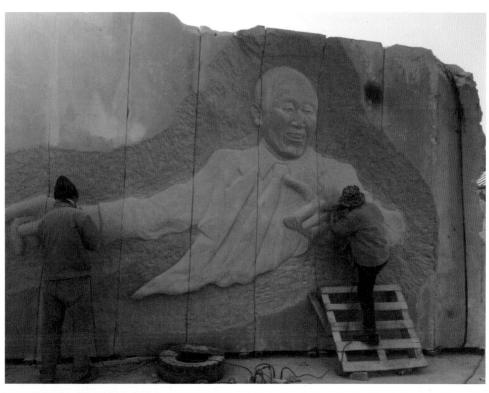

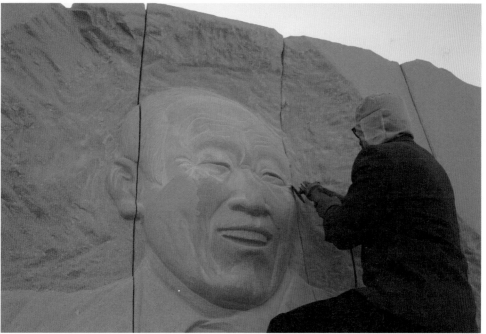

포니는 도면이 있는데 포니정의 표정에는 도면과 기호가 없다. 표정이 걱정이었다. 항상 근심 어린 눈매, 결재란에 서명하기 전 깨물곤 하시던 모나미 153 볼펜……. 정 끝으로 깨진 돌이 날아오를 때마다 표정을 찾아가는 망치질에 조마조마하고 애가 닳았다. 故 정세영 회장님의 작고 10주기를 추모하며 만드는 조형물이 아닌가. 석수가 망치질을 멈추고 나를 올려다본다. 나는 이마 위에 서 있고, 정과 망치는 눈썹 아래 놓였다.

"코는 크게, 눈은 작게 쪼아나가야 합니다. 작은 코는 크게 고칠 수 없고 큰 눈은 작게 고칠 수 없기 때문이지요. 석수는 절대 깨진 돌을 붙여서는 안 됩니다. 정과 망치가 한번 지나간 뒤에는 돌이킬 수 없어요."

『한비자』 속 한 구절이었다.

"刻削之道는 鼻莫如大요, 目莫如小니라."●

나는 그들의 제자가 되었다.

땅속에서 천년, 땅 위에서 천년을 보낸 화강암 속에서 표정을 찾아나가는 정질이 끝난 뒤, 나는 끄트머리 돌의 한쪽 옆구리 잘 보이지 않는 곳에 몇 자를 새겼다.

'Al Mio Capo, 나의 대장을 위하여'

● 『한비자韓非子』 「설림편說林篇」에 등장하는 문장으로, (사람 얼굴을) 조각하는 방법은 코는 되도록 크게 다듬고, 눈은 되도록 작게 다듬어야 한다는 뜻이다. 돌이나 나무 같은 재질에 사람 얼굴을 조각할 때, 처음부터 코를 작게 만들면 다시 크게 할 수 없고, 눈은 한번 크게 깎으면 다시 줄일 수가 없다. 이처럼 모든 일은 처음 시작할 때 구체적인 방향과 방법을 잘 설계해서 실수나 실패가 없도록 해야 한다는 뜻이다.

아이들은
빠르다

2016년 FOMA자동차디자인미술관을 열고, 어린이와 청소년, 대학생을 대상으로 아카데미를 진행하고 있다.
자동차디자인에 관심 있는 학생들에게 FOMA가 작은 등대가 되기를 바란다.

아이나 어른이나 바퀴 위에 그리는 것은 자동차든 오토바이든 모두 옆모습이다. 다른 점이 있다면 동양은 앞을 왼쪽에 서양은 오른쪽에 두어 서로 반대편을 향한다는 것뿐이다. 아마도 옆모습이 눈에 가장 많이 들어오고 전체를 한눈에 표현할 수 있기 때문일 것이다. 원근법을 무시해도 되고 보는 각도에 따라서 매번 다른 모양의 타원으로 변하는 바퀴를 그리는 것이 퍽 귀찮은 일인 까닭이기도 하다. 그러니 옆모습이 당연할 수밖에. 얼굴은 측면으로 눈은 정면으로 가슴도 정면으로 발은 측면으로 그린 이집트 벽화처럼 그리기 쉬운 대로 그리는 법이다.

사과를 그리든 자동차를 그리든 입체의 윤곽선은 실선으로 존재하지 않고 튀어나온 정점들의 연결이다. 종이 위에 정점을 이어나간 선은 그림자로 드리워진 경계라는 의미에서 투영된 실선이다. 이러한 선의 조합과 구성이 사물을 낳기 위한 시각언어가 되어 2차원 평면 위에 가상의 3차원을 구현한다. 때로는 연필 굵기(선의 굵기)의 허용 오차까지도 계산하는 구체화를 위한 세심한 배려가 2차원의 평면과 3차원의 입체가 동일한 닮은꼴이 되는 결과를 낳는다.

> "달빛이 공간을 지나는 것처럼, 꿈들은 출렁이며 밀려오고 조용한 가슴을 지나
> 서 낮이 잠을 깰 때"
> _슈베르트, 〈밤과 꿈〉에서

평면 위에 그려진 것은 꿈이고 입체는 그 꿈의 실현이다. 꿈을 지나 꿈대로 현실을 만드는 것은 어두운 밤에 빛을 찾는 것만큼이나 무척 어려운 일이다. 종이를 접고 놀던, 종이에 그림을 그리며 화가나 디자이너의 꿈을 키우던 아이들이 안타깝게도 시간이 흐를수록 점차 종이와 멀어진다. 구겨지고 휘어진 종이의 곡선, 종이에 비친 빛, 종이와 빛이 만들어낸 깊은 그림자, 종이의 앞모습과 뒷모습, 다양한 종이의 질감과 멀어진다. 대신 평면 디지털 기기 속에서 점과 점을 이어 곡선을 만들어내고,

디자이너를 꿈꾼다면 컵이든 건물이든 자동차든 측면, 후면, 앞면 등 다양하게 원하는 대로 그려낼 수 있어야 한다. FOMA아카데미에 참여한 아이들에게 무얼 그려보라고 하면 처음에는 하나같이 스마트폰을 열기 바쁘다. 점차 배우면서 종이와 연필만으로 뚝딱 도면을 그려내는 걸 보면 역시 아이들은 흡수가 빠르다. 자기가 디자인한 자동차를 집에서 그려왔다며 쓱 종이를 내밀 때 아이들이 그렇게 사랑스러울 수가 없다.

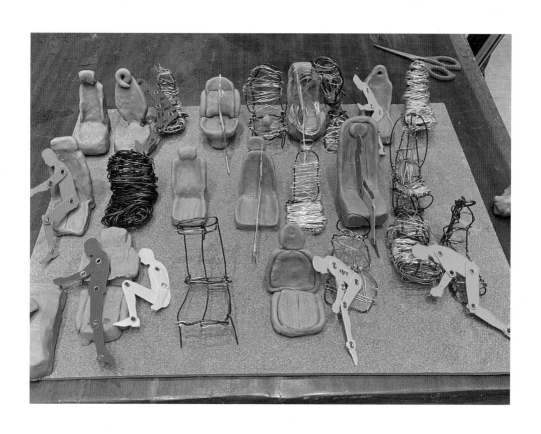

종이나 다른 재료의 질감을 상상해볼 뿐이다. 그렇게 어른이 되어간다.

아이들은 참 빠르다. 아직 어른의 세계에, 디지털의 늪에 빠지지 않은 아이들은 더 빠르다. 포마아카데미에서 열서너 살 된 아이들이 자동차 도면을 그렸다. 마음껏 상상하여 타고 싶은 차의 옆면을 그리고 앞면을 그린 다음 뒷모습에 별 관심이 없던 아이는 이내 고개를 갸우뚱거리다가 더듬거리며 꽤 오랜 시간을 보낸 끝에 엉뚱한 모습의 램프와 유리를 그려넣는다. 그려놓은 앞면, 옆면 그리고 뒷면 그림에서 치수를 공유하여 하늘에서나 볼 수 있는 평면도를 가뿐하게 마무리한다. 외워서 그리는 그림하고는 다르다. 디자인은 사람과 사람이 소통하는 그림 언어이자 공간 언어이자 상상의 언어다. 지금 내가 머무는 공간이 내 손끝에서 정면의 시선을 갖게 되고, 측면은 물론 하늘에서 땅을 바라보는 시선을 갖게 되는 것, 그것을 그려낼 수 있는 힘이 필요하다. 스마트폰을 열어보지 않아도 머릿속으로 입체적으로 상상하고 손끝으로 만들어낼 수 있는 힘, 그게 바로 기본 중의 기본, 디자이너에게 필요한 자질이다.

"저는 잠들기 전에 눈을 감고 자동차를 그려요. 한 곳을 고치면 세 곳을 따라서 고쳐야 하는 게 재미있어요."

원근법, 소실점이 눈높이에 따라 달라진다는 것을 배울 때 눈이 휘둥그레지던 아이들이 어느새 2차원과 3차원을 쑥쑥 넘나든다. 잡지 한구석의 자동차 광고 사진만 보고도 종이를 접어 차를 뚝딱 만든다. 애매한 곡면까지도 제대로 살려낸다. 그저 놀라울 따름이다. 오늘날 NASA에서 왜 종이접기 기술을 연구하고 있는지, 종이접기와 자동차 디자인은 무슨 관련이 있는지, '두껍아, 두껍아 헌 집 줄게 새 집 다오' 하며 손톱 밑이 까매지도록 흙장난하는 것과 디자인은 어떤 상관관계가 있는지, 생각하면 할수록 재미있고 신기하다. 내가 생각한 것을 흙으로 만들 줄 알고, 도면으로 그릴 수 있으면 그 사람이 건축가고, 디자이너다.

이 아이들은 나라의 보배가 될 것이다.

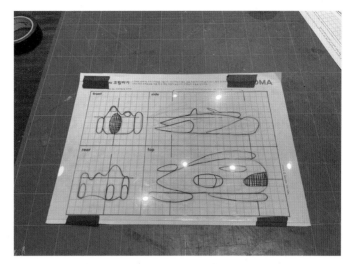

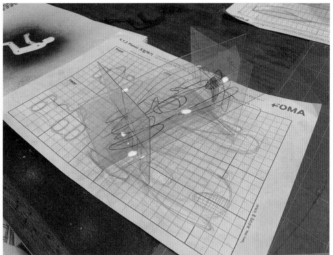

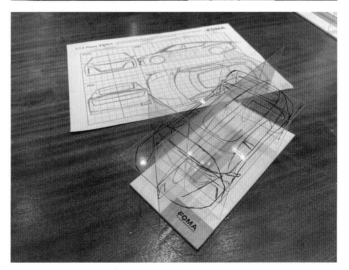

아이들이 무한한 가능성을 펼칠 수 있도록 멍석을 깔아주는 일, 내 경험을 나누는 일, 디자인 영감을 얻고 그걸 어떻게 구현할 수 있는지 그 과정을 함께 고민하고 보여주는 일, 더 많은 아이들이 디자인을 공부하도록 돕는 일…….

먼저 그 길을 걸어본 내가 앞으로 계속해야 할 일들이 아닐까 생각한다.

피아노 디 포르마

Piano di forma(Plan of form, 기본 형태 계획) 예상도 손그림

내가 말(馬)이라고 생각해보자.

어제까지만 해도 내가 끌고 드나들던 마차가 오늘 아침 나 없이 대문을 빠져나갔다. 한낮이 지나도록 나는 홀로 마구간에 매여 있었다. 밤이 되어서야 나 없는 마차가 불을 밝히며 홀로 돌아왔다.

"이럴 수가! 있을 수 없는 일이다!"

1889년 가솔린이 말 역할을 가로채어 마력(horse power)이란 힘의 단위만을 남겨 놓았을 때 벌어진 일이다. 이로부터 90년이 흐른 1979년, 나는 말이 내질렀을 법한 비명을 질렀다.

"이럴 수가! 어떻게 이런 일이?"

이탈리아어로 'Piano di forma'라고 쓰인 실물 크기의 한 장짜리 설계도면을 보았다. 1973년 현대로부터 포니 디자인을 의뢰받은 이탈디자인의 조르제토 주지아로 Giorgetto Giugiaro는 푸른 종이 위에 파스텔로 자동차의 정면, 측면, 후면의 3면도를 그렸다(렌더링Rendering). 그리고 A0 크기 전지 위에 그려진 이 3면도는 엔지니어링의 언어인 설계도면으로 번역되었다. 직선 없이 곡면으로만 이루어진 차체를 100mm 간격의 방안지에 3차원 입체로 도식화한 도면에는 차체면의 흐름과 세부적인 단면, 유리창의 원추형 곡률, 부분품의 접합, 섀시 구성과의 간섭까지도 기록되어 있었다. 3970(L)×1558(W)×1360(H) 크기에 걸쳐 거미줄 같은 실선들이 바람에 출렁이듯 이어졌다. 복잡한 곳에서는 도면이 포개지며 이해를 돕고 중복을 피했다. 도면 우측 아래쪽에는 '1974. 11 Aldo Mantovani'가 그렸다는 서명이 있었다.

일반적인 자동차 디자인은 렌더링 → 모델 제작 → 측정 → 도면 작업의 순서를 따라 진행된다. 이 순서에 따르면 도면은 모델을 측정한 값을 바탕으로 그려진다. 그런데 포니가 렌더링에서 곧장 도면 작업으로 진행되었다는 것은 실물, 즉 모델 없이 도면이 그려졌다는 것을 의미한다.

말 없는 마차, 모델 없는 도면. 배운다고 배워질까? 노력한다고 되는 걸까? 꼬리에 꼬리를 무는 의문들은 내가 미처 알아차리지 못한 채 전혀 다른 방향으로 살아가고 있다는, 어쩌면 해답으로부터 점점 더 멀어지는 억지스러움을 떠올리게 했다. 하지만 이 의문을 해결할 수 있는 실마리를 어디에서도 찾을 수 없었고 따라서 미해결의 숙제로 오랫동안 묻혀버렸다.

그로부터 30년이 지난 후 오스카 스칼리에티는 그의 아버지 세르지오 스칼리에티가 사용하던 도구들이 즐비한 카로체리아의 문을 열어주었다. 그것만으로도 부족하다고 느꼈는지, 장인의 자부심인지 또는 자신감인지 오스카 스칼리에티는 나에게 촬영하러 오라며 종종 연락했다. 작업 과정을 아낌없이 공개하고, 기꺼이 보여주었다.

'Filo Modello(철사 모델)'

아! 그곳 벽에는 내가 30년 전에 보았어야 할, 지름 6mm 강선을 휘어서 만든 모델이 걸려 있었다. 카로체리아의 장인들은 망치로 철사와 철판을 두드려 차의 선을 만들었다. 그것은 철이라는 재료가 가진 고유한 물성, 강도, 탄성 등을 온전히 수긍하는 방법이다. 선을 먼저 그리고, 그것에 맞추어 철판을 구부리고, 휘어서 만드는 강압적인 선과는 그 질이 완전히 다를 수밖에 없다. 이렇게 재료와 기능이 완벽하게 밀착된 본질적인 선만으로 이루어졌기에 오랜 세월이 지난 지금도 흉내 낼 수 없는 궁극의 디자인으로 인정받는 것이리라. 우리가 컴퓨터 화면을 앞에 두고 점과 점을 클릭해 그려왔던 선이 바로 손으로 만들어낸 이 선에서 비롯된 것임을 그제야 깨달았다.

컴퓨터 프로그램 속 점과 점을 선택하면 그려지는 선은 더 휘지도 더 평평하지도 않은, 특정 각도의 선으로 자리잡게 된다. 그러나 나는 이것이 왜 그러한지 한 번도 궁금하게 여기지 않았다. 만약 자동차의 선이 이 같은 의미와 작용을 내포하고 있다는 사실을 진작에 알았더라면, 날렵하게 보이고자 그렇게 거침없이 선을 그릴 수 있

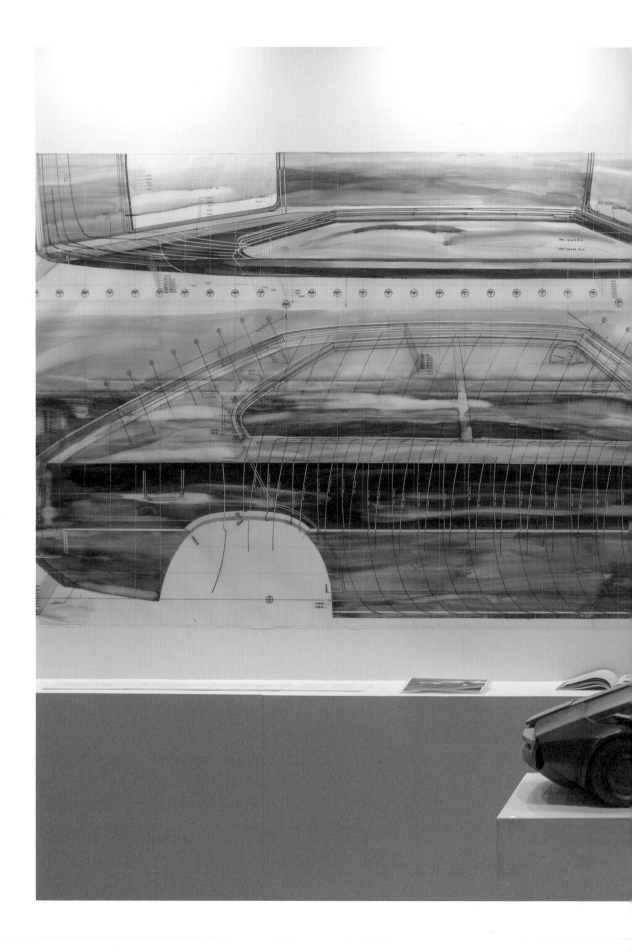

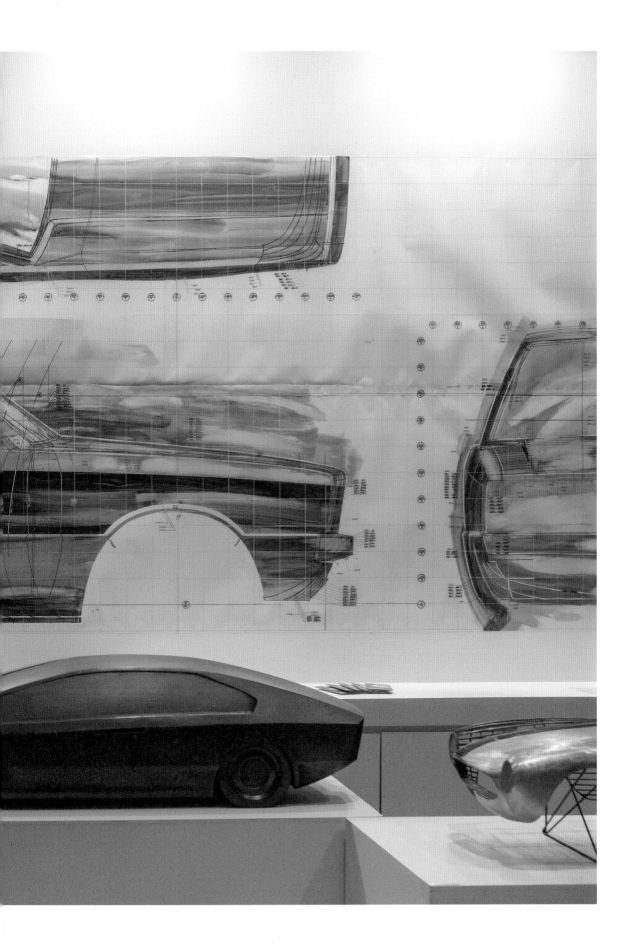

었을까? 멋있게 보인다는 미명하에 장식적인 선, 무용한 선을 그토록 쉽게 덧붙일 수 있었을까? 나는 스스로에게 되묻지 않을 수 없었다.

더불어 본질에 대해 생각할 기회를 찾기보다 동시대에 드러난 현상만을 좇는 디자이너에게 과연 미래가 있을지 고민하게 됐다. 그리고 이를 통해 '드디어 해답을 찾았다'는 확신을 가질 수 있었다. 피아노 디 포르마를 향한 불가사의한 의구심이 단박에 풀린 것이다. 엉킨 실타래의 올을 풀고 엮어서 한 벌의 옷을 만들듯 카로체리아의 장인들은 가장 기본에서부터 작업을 시작했던 데 반해, 겉으로 보이는 열매만을 좇아온 나는 뿌리와 줄기만 염두에 두었을 뿐 빛과 열매의 관계는 등한시했던 것이다. '진리는 단순하다'는 명제 앞에 나는 무릎을 꿇었다.

"직선은 존재하지 않으며 중력이 직선을 탄력 곡선으로 바꿨을 때 아름다운 선이 됩니다."
"물질을 알아야 답이 따라옵니다."

이렇게 해서 나는 마침내 답을 찾았다.
Piano di forma(Plan of form).

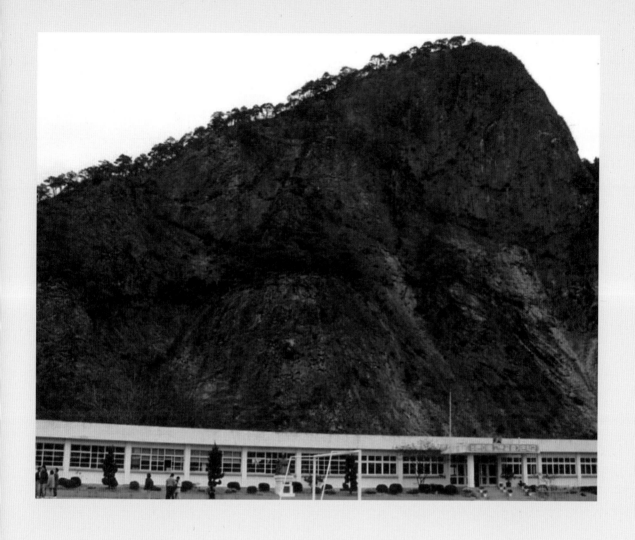

뒤로 숨은
디자인 스튜디오

디자인 스튜디오로 변신한 축천분교

아, 숨고 싶다!

논두렁을 걷다보면 내 발자국 소리를 알아차린 메뚜기들이 분주하게 벼 잎사귀 뒷면으로 돌아앉는 모습을 볼 수 있다. 제 나름대로 몸을 감춘 것이다. 꼭꼭 숨었지만 더듬이 두 개와 다리가 보인다. 오죽하면 숨었을까 싶어 어렸을 때부터 잎 뒤로 숨은 메뚜기는 못 본 척 지나쳤다. 그렇게 이 메뚜기처럼 숨고 싶을 때가 있었다.

가을비를 맞으며 넓지 않은 산길로 접어들었다. 삼척 아래 호산이라는 마을에서 태백산 쪽으로 향한 길에 접어들 무렵 중절모처럼 생긴 먹구름을 만났을 때였다. 샛길을 헤집고 다가가니 검은 바위 아래에 분필을 뉘어놓은 것 같은 텅 빈 하얀 건물이 있었다. 먹구름이 아니라 바위산이었다. 먹구름 같은 큰 바위산과 성냥갑처럼 작은 학교가 텅 빈 채로 서로를 맞이했다. 물소리가 들려 뒤쪽으로 돌아가 보니 엉덩이같이 생긴 두 돌덩이 사이로 흘러내리는 빗물을 손바닥만한 작은 물레방아가 토악질하는 소리였다. 네 칸짜리 교실에 두 칸이 비었고, 새소리, 빗물이 돌리는 물레방아 소리가 전부인 곳, 어쩌면 학교 뒤 바위산의 그림자가 꼭 들어맞을 것 같은 운동장까지 곁들여진 작은 학교, '축천분교柵川分校'였다.

여기에 숨자!

학생 수가 줄어 곧 폐교될지도 모른다는 아쉬움을 뒤로하고 내가 이곳에 숨기로 했다. 숨도 고르고, 몸을 쪼그리고 숨기도 좋고, 바늘구멍으로 더 큰 밖을 살필 수도 있고……. 하지만 나는 숨지 못했다.

울산 현대자동차 연구소에서 네 시간 거리의 산간벽지, 축천분교의 빈 교실을 디자인 스튜디오로 만들고 어른 학생들을 입학시켰다. 수작업 도구, 클레이 오븐, 배구공, 축구공, 아이들 학용품을 들이고, 이웃 마을에 부탁해 숙소와 밥을 해결하고, 20리길 해수海水 목욕탕을 전세 내고, 모델러, 디자이너, 컬러리스트를 섞어 팀을 구성한 다음 세상에서 제일 편한 15일간의 임무를 주었다.

오직 손으로, 움직이는 것 하나씩을 만들어보는 프로젝트였다.

"움직이는 것 하나씩만 만들어내면 졸업이다."

울산 연구소에서 네 시간 걸리는 먼 곳이기에 업무에서 자유로웠고 2주간의 재학 기간 중에 졸업작품 한 점만 만들어 제출하면 그뿐, 별다른 시간표도 주지 않았다. 어른 학생들의 농땡이는 멀리서도 눈에 선했지만 그들의 거짓말과 뻥이 있어서 나도 덩달아 농땡이꾼이 되었다. 내가 부리고 싶었던 농땡이를 이 녀석들이 대신해준 셈이다.

어느 날은 칠흑 같은 밤을 뚫고 삼척으로 올라가 슬그머니 학교 마당에 들어섰다. 바로 옆 사람도 식별이 안 될 정도로 캄캄한 운동장에선 축구 시합이 한창이었고, 교실 한구석에는 나무젓가락을 깎아서 쇠똥구리 차를 만든다고 정신없는 녀석이 있는가 하면, 냇가에 불빛이 왔다갔다하는 것을 보니 잠자는 물고기를 잡느라 첨벙 대는 녀석도 있었다. 그런데 이렇게 저렇게 어림잡아 세어보아도 반수가 모자란다. 이 녀석들 어디로 샜구나. 조용히 돌아오는 길에 불이 환히 켜진 횟집을 지나치는데 어디서 많이 본 뒤통수들이 보였다.

당시 나는 어른 학생들을 졸업시키고 작품 보따리 푸는 재미로 살았다. 어떤 조각가도 만들 수 없는 세상이 눈앞에 펼쳐졌다. 오직 손만을 활용해 아이디어가 넘치는 재기 발랄한 작품들이 만들어졌다. 사고의 위험을 방지하기 위해 전동공구를 금지했기에 갖가지 꾀가 판을 치는 조형 세계가 펼쳐질 수밖에 없었다. 나뭇가지에 철사를 감아 용수철을 만들고, 속이 빈 개나리 나뭇가지로 파이프를 대신하고, 골판지를 돌려 원뿔을 만들고……. 나를 뛰어넘는 놈들이다!

우리나라에서 1세대 자동차 디자이너로 살아오면서 나는 항상 자동차 디자인과 관련된 것들을 '가르쳐야 한다'고 생각하고 이것저것 참견하기 일쑤였다. 어느새 자리가 바뀐 걸까? 원래부터 내가 뒤처져 있던 것인가? '아름다움의 극치는 정확성'이라는 파가니니의 일갈에 열을 올렸던 내 자신이 부끄러워 숨고 싶었다. 모두들 감추고 있는 것이 있었다. 멍석 깔고 부를 때에는 낯가리고 수줍어하다가 바위 뒤에 숨겨주

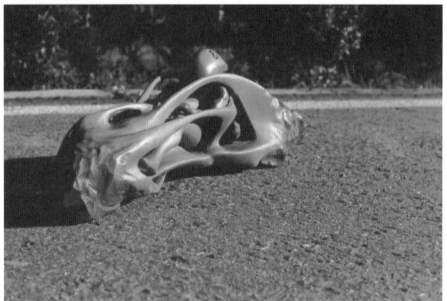

이 프로젝트에 참여한 직원들은 저마다 아이디어를 내고 근사한 작품을 만들어냈다.

니 머뭇머뭇 펼쳐 보여주는 것이 너무 고마웠다.

안타깝게도 바위 아래 작은 학교에서 경험한 이 감동은 이때가 처음이자 마지막이었다. 다시 경험할 수 없는, 처음이자 마지막이었던 축천분교. 바위산. 그림자 운동장······.

"첫 경험은 언제나 다시 오지 않을 처음이자 마지막 경험이었다(The first time you do something only happens once)."

_설치미술가 크리스 버든Chris Burden

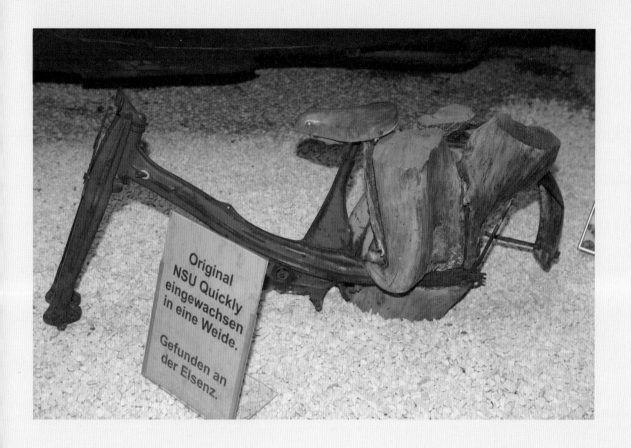

Original
NSU Quickly
eingewachsen
in eine Weide.

Gefunden an
der Elsenz.

자전거를
먹은 나무

이 기묘한 전시물에는 어떤 사연이 담겨 있을까?

(출처: 독일 진스하임 기술 박물관)

나무는 시간을 기억하고 살아온 지난 세월을 나이테에 차곡차곡 담아둔다. 견디기 힘든 해는 촘촘한 간격으로, 그런대로 살 만한 해는 널찍한 간격으로 기록한다. 그리고 햇볕이 드리우는 남쪽은 그렇지 못한 북쪽보다 나이테의 간격이 넓어서 동서 남북의 방향도 일러준다. 나무는 바람이 알려주고 날짐승이 물혀다 옮겨준 곳에서 별다른 투정 없이 뿌리를 내린다. 두레박도 없이 정수리에 새로 돋은 가지가 있는 곳까지 물을 길어 올려주고 새 가지가 걱정될 때에는 먼저 자란 가지가 엄마 젖을 빨지 않고 새 생명에게 양보한다.

나무는 피부에 역사를 증명하는 분쟁지역의 철조망과 파편, 딱따구리와 벼락이 가한 고통의 상처를 담고 있을 뿐 아니라 안으로는 규화목이라는 화석으로 변해도 온전히 보존되는 나이테 기록을 고스란히 간직하고 있다. 흡사 LP판이나 CD의 기록 장치 같다.

"나무가 자전거를 먹었어."

"아니야, 나무가 뒤에서 붙들었어."

"봐봐, 자전거가 나무를 싣고 왔지."

2004년 독일 진스하임Sinsheim에 있는 기술 박물관(Technik Museum Sinsheim)에서의 일이다. 아이들의 토론이 이어졌다. 모든 의견이 맞을 수도 있고 아닐 수도 있고 정답을 찾을 수 없을 것 같았다. 자세한 설명이 제공되지 않아 보는 사람 멋대로의 짐작을 불러온 듯했다.

'남쪽 엘센즈Elsenz 마을에서 발견'

나무 속에 보이는 것은 자전거와는 사뭇 다른 푸른색 프레임이 전부였는데, 바퀴도 체인도 없이 다만 가죽 안장이 온전한 모습으로 박혀 있었다. 아이들이 이 안장을 보고 자전거를 연상했나보다. 여러 해가 지난 뒤 그 프레임이 자전거에 49cc 2cycle 엔진을 장착한 모페드Moped(motor+pedal)라는 사실을 알게 되었다. NSU 퀵

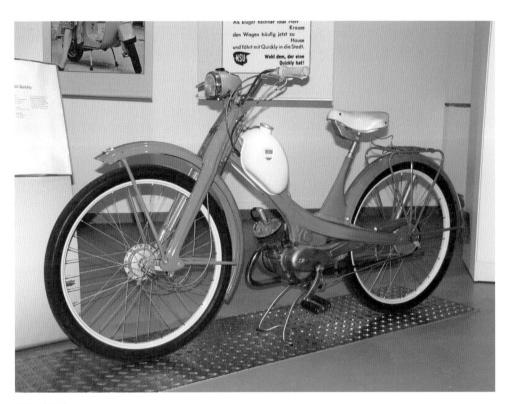

NSU 퀵클리.
143쪽 사진 속 나무와 하나가 된 자전거의 본래 모습

클리NSU Quickly라는 이름으로 출시되어 단숨에 100만 대 이상을 쏟아내며 오토바이 시대를 앞당긴, 1953년에 엘센즈에서 판매된 모페드였던 것이다. 내가 확인할 수 있는 사실은 이것이 전부였고, 그다음은 아이들과 마찬가지로 추측에 기댈 수밖에 없었다.

주인은 굵지 않은 가문비나무에 모페드를 잠시 기대어놓고 먼 길을 떠났다. 가녀린 나무는 버거운 프레임을 받쳐주며 하루하루를 견뎠지만 끝내 주인은 돌아오지 않았다. 어느새 세월이 흘러 굵은 나뭇등걸이 모페드를 품게 되었다.

1953년부터 2004년까지, 51년간의 기억을 알고 있는 것은 나무뿐이다. 51년이라는 시간은 우리나 나무에게 매우 더딘 시간이다. 처음과 끝은 찰나에 불과하며 나무가 우리보다 훨씬 더 오래 우리를 지켜본다는 것만이 우리가 내릴 수 있는 올바른 추측일 것이다.

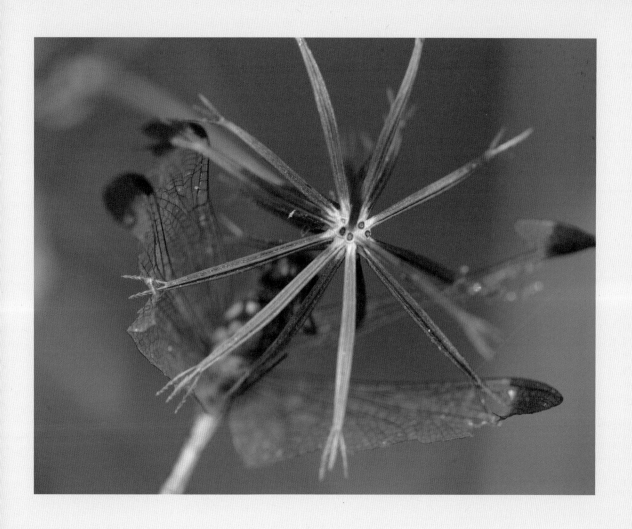

날지 못한 날개

2005년, 잠자리에게는 조금 잔인한 늦가을이었다.

BC 600년.

"이 날개로 여기를 탈출하자."

아버지 다이달로스는 아들 이카루스와 함께 그가 설계했던 미로의 감옥에 갇히게 된다. 왕의 노여움이 커서, 살아서 이곳을 벗어나기란 불가능하다는 것을 알고 있었다. 어느 날 감옥의 틈새로 벌과 새가 들어와 하늘로 날아오르는 것만이 유일한 생존의 방법임을 일러주었다. 벌집에서 밀랍을 얻고 새의 깃털을 빌려 얇고 큰 날개를 만든 아버지는 아들의 양어깨에 날개를 붙여주며 두 가지를 당부했다.

"밀랍은 뜨거운 열에 녹아내리니 태양 근처에는 얼씬도 하지 말고, 새의 깃털은 물에 젖으면 날 수 없으니 바다와 태양의 중간으로 날아라!"

몇 번의 날갯짓으로 감옥에서 멀어지고 크레타섬이 손바닥만하게 작아지는 희열에 이카루스는 아버지의 당부를 잊어버리고 날갯짓을 멈추지 않았다. 어느새 밀랍이 태양의 열기에 녹아 깃털이 하나, 둘 떨어져나갔고 결국 이카루스는 날개를 잃고 바다 한가운데 떨어지고 말았다. 샤갈, 마티스가 그린 화폭에도 그 순간이 교훈처럼 담겨 있다. 2600년 전의 이야기이다.

1957년.

어릴 적 형과 나는 하늘다람쥐처럼 한번 날아보고 싶었다. 나는 책보자기를 들고, 형은 할아버지께서 애지중지하시는 검은 우산을 어깨에 걸치고 방앗간 옆 언덕에 버티고 있는 큰 나무에 올라갔다. 나무둥치에 대문처럼 구멍이 뚫려 있는 이 고목나무는 서너 명이 둘러앉아 공기놀이를 할 수 있을 정도로 컸지만 뾰족한 가시가 사나워서 가까이할 수 없었다. 노란색 잎에 군청색 열매가 달린 '엄나무'. 어린 나에겐 '엄마무'로 들려 '엄마나무'인 줄만 알았다. 높이, 더 높이 올라가고픈 욕심이 커질수록 발아래 방앗간 지붕은 작아지고 나뭇가지는 춤을 추고……. 우리 둘이 믿는 구석은 방앗간에 기대어 산처럼 쌓여 있는 왕겨(탈곡한 껍질) 더미뿐이었다.

하나, 둘, 셋!

가지에서 손을 떼었다. 뒷동산 같은 왕겨 더미 속에 파묻힌 내 눈앞에, 조각구름처럼 나뭇가지에 걸린 책보자기가 보였다. 고개를 돌려보니 형은 찢어진 우산 위에 엎어져 있었고…… 당연히 보자기와 우산 아래에 우리가 있었어야 했는데, 들고 뛰기만 하면 될 줄 알았나보다. 우리 기억 속의 엄나무는 아직 그대로이지만 지금은 그 자리에 없다.

1981년.

"이 비행기로 탈출하자."

동독의 바그너G. Wagner는 아무도 몰래 비행기를 만들기 시작했다. 누구에게도 발각되지 않도록 넓지 않은 거실에서 만들다보니 비행기 동체의 크기가 거실의 크기만큼이었다. 비행기 부품을 누군가 사 모으고 있다는 소문이 날까 싶어 공인된 부품을 구할 수 없었던 상황이라, 그가 가지고 있었던 두 대의 오토바이(MZ-250)의 엔진을 이용했다.

바그너의 다섯 식구와 동체 무게 580kg을 250cc짜리 엔진 두 개로 버틴다는 것은 쉽지 않은 일이었다. 이를 해결하기 위해 엔진에서 기어를 제거하고 각각 프로펠러 하나씩을 장착했다. 두 엔진 중 하나를 크랭크축 회전 방향으로 바꾸었고, 따라서 이 비행기의 두 프로펠러는 서로 반대 방향으로 움직이는 새로운 엔지니어링을 만들어냈다. 바퀴가 옮겨지는 것을 끝으로 2년간의 작업이 끝났다. 이륙에 필요한 550m의 활주로는 라이프치히Leipzig 근처의 폐기된 갈탄 광산 논네비츠Nonnewitz의 부지를 이용하기로 하고, 트레일러에 실어야 했기 때문에 가장 큰 부품이 4m를 넘지 않아야 했다. 비행고도는 50m로 잡아 레이더의 감시를 피하기로 하였다.

그리하여 1981년 7월 22일, 9m 길이의 날개로 자유를 위해 동독을 탈출한다는 계획. 17평의 거실을 떠나 바이에른을 향해 날아오르는 날. 고작 하루를 앞두고 바그

이토록 자유를 향한 열망이 강하게 담긴 비행기가 또 있을까?
무모해 보이기까지 하는 이들의 도전에 그 누구도 손가락질할 수는 없을 것이다.

너의 가족이 모두 체포됐다. 그들은 '불법 국경 통과 준비' 혐의로 기소되었고 '불법으로 국경을 통과하려 한 중죄'로 유죄 판결을 받고 1년간 수감 생활 후 독일연방공화국으로 추방되었다.

날지 못한 비행기 'DOWA 81'은 바그너 가족의 재판 과정에서 실제로 비행이 가능함을 인정받았다. 그러나 오랫동안 Stasi의 창고 속에 잠들어 있다가 수년 뒤 베를린 역사 박물관의 'Escape Vehicles' 전시를 통해 세상 밖으로 나올 수 있었다.

2005년.

"이 날개로 중력이 없는 우주로 날아가자."

차가운 물속에서 긴 겨울잠을 이겨낸 잠자리 알은 봄이 되면 알에서 깨어나 유충이 된다. 만만치 않은 물속 압력을 견디며 열 번 이상 탈피해 몸을 단단하게 만드는 것은 어쩔 수 없이 겪어야 할 고통이다. 이제 유충은 물속 생활을 떠나 땅 위로 터전을 옮기려 아가미 호흡을 포기하고 고통스러운 허물벗기(우화)를 거쳐 네 개의 날개를 등짝에 달고 드디어 육상생물이 된다. 네 개의 날개를 번갈아 날갯짓하니 변화무쌍한 환경에도 끄떡없이 아름다운 공중부양이 유지된다.

그런데 이게 웬일인가? 물속 압력을 피해 뭍에 올라오니 이제는 기압이라는 것이 가로막네! 3만 개의 낱눈이 모여 있는 둥근 겹눈으로 360°를 훤히 볼 수 있고, 날개를 접지 않고 있으면 언제라도 즉시 비행이 되고, 세상 부러울 것 없이 자유로웠는데 기압과 중력에 시달리다니. 잠자리는 다시 날갯짓을 하며 우주로의 비행을 시작한다. 이 공중부양의 최종 목적지는 무중력의 세계.

꽃 피는 봄날, 날개를 달고 세상 물정 알아채고 나니 우주를 향한 꿈이 점점 커졌다. 초가을에 접어들자 날갯짓이 전만 못하다. 네 개의 날개를 평평하게 펼치고 바람을 따라 흐르듯 나는 것이 편해진다. 가을 하늘이 파랗게 우주까지 열린 어느 날, 잠자리는 먼 길을 떠나기 전 잠깐 숨을 가다듬기로 한다. 흔들거리는 가느다란 가지 끝,

 날지 못한 날개

가막사리풀 끝에 가만히 내려앉은 잠자리는 더는 움직이지 않는다.

비누 거품처럼 얇은 잠자리 날개에 도깨비바늘이 내리꽂혀 있다.

날개가 무거웠을까? 바늘이 찔렀을까?

가을이 무중력의 길목을 막았다.

2005년 늦은 가을, 나와 잠자리가 마주친 산자락 현장이었다.

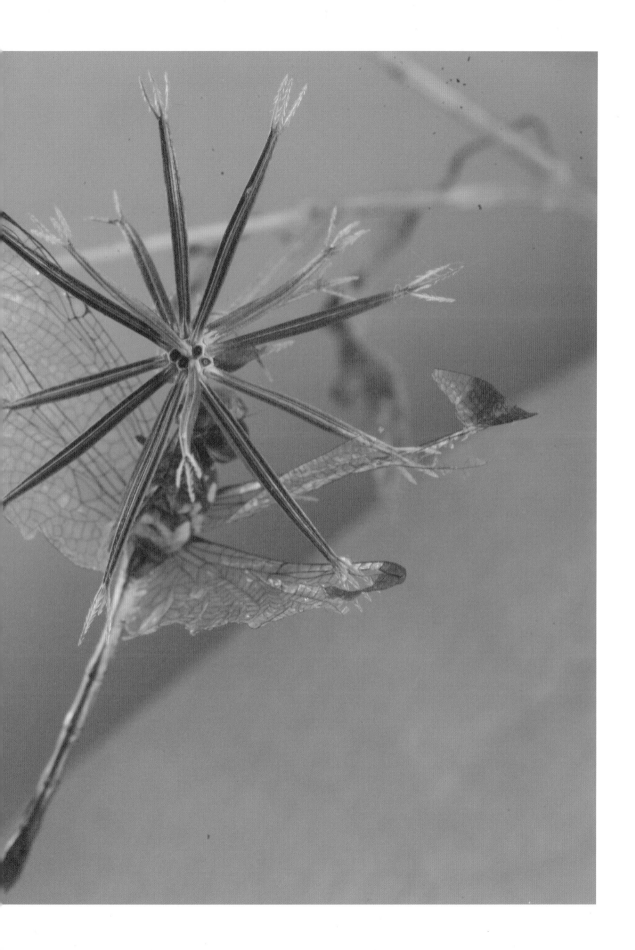

나무 속은
모른다

"나무와 사람 속은 알 수 없다."

그의 아버지는 이 말을 입버릇처럼 되뇌다 한세상을 마감하셨단다. 철부지 아들이 고등학교를 막 졸업할 즈음이었다. 갑작스레 세상에 던져진 철부지 아들은 이내 사장이라는 직함을 달고 톱밥투성이 목재소에서 증기기관차 화통을 거꾸로 세워놓은 것같이 생긴 쇠바퀴 톱날이 수직으로 돌아가는, 거대한 대톱기계를 다뤄야 했다. 세상에서 제일 어린 기술자, 하지만 성장하면 이곳이 곧 나의 세계가 될 것이라는 자부심도 있었다.

기찻길같이 생긴 레일을 따라 집채만한 원목이 들어온다. 쐐기를 여기저기 박아 고정하고 활대를 잡아채면, 함께 레일을 따라 고속으로 회전하는 한 자 넓이의 띠톱날이 이 거대한 원목을 닦아 내려간다. 분필로 그은 선을 따라 톱날이 지나간다. 몇백 년의 속살이 드디어 세상의 빛을 만나는 순간이다. 생명이 탄생하는 순간에 빛을 만나 눈이 부신 것처럼, 나무의 속살도 빛을 보며 놀랐을 것이다. 나무의 속살뿐만 아니라 나무 속 냄새도 함께 바깥세상에 나온다. 나무의 냄새는 종에 따라, 자란 곳에 따라, 벌목 시기에 따라 천차만별이다. 향기롭기도 하고, 역겹기도 하고.

오늘 만난 원목의 고향은 아프리카라고 한다. 북미, 남미, 동남아, 아프리카, 동유럽 등등…… 기후의 다양성만큼 성질도 다르다. 냄새를 세상에 나와 있는 형용사로밖에 표현할 수 없다는 것이 애석하다. 냄새라는 것을 팔레트 위의 물감처럼 눈에 보이도록 표현할 수가 없으니 어쩌면 색채보다 한 수 높은 것이 향의 세계일지도 모르겠다.

이내 톱날에서 불꽃이 튄다. 아프리카산 흑단(에보니)은 워낙 단단한 나무이다보니 켤 때 으레 불꽃이 튀기 마련이라지만, 가끔 그 외의 수종에서도 불꽃이 튈 때가 있다. 나무 속에 쇠붙이가 있기 때문이란다. 분쟁 지역의 흔적(총알이나 무기류 파편 등)을 품은 나무가 여기까지 따라온 것이다. 그런 쇠붙이가 나무 속에 박혀 있으면 톱날이 가다가 멈춘다. 비싼 톱날이 나무 속 쇠붙이 때문에 바로 망가진다. 나무의 속

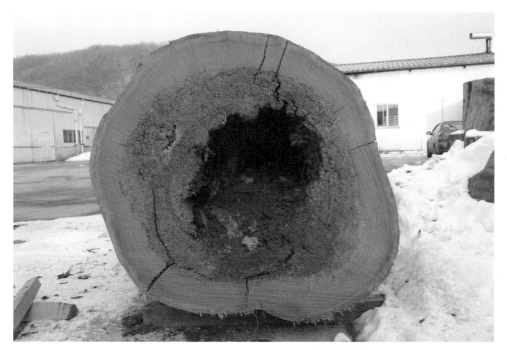

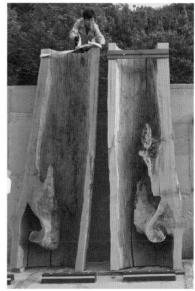

FOMA자동차디자인미술관 앞마당으로 옮긴 나무 속이 훤하다.
속을 다 파낸 수박 같다. 이 나무는 어떤 형태로 다시 태어나게
될까? 나와 인연이 닿았으니 잘 살리는 길만 남았다.

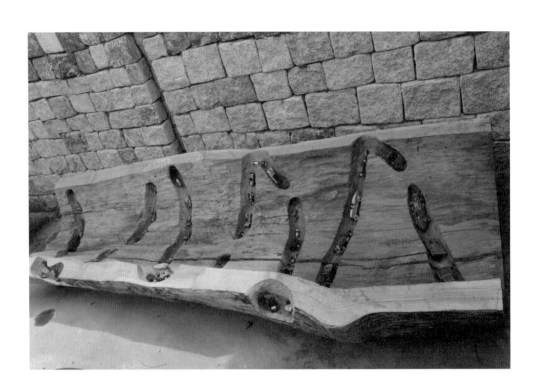

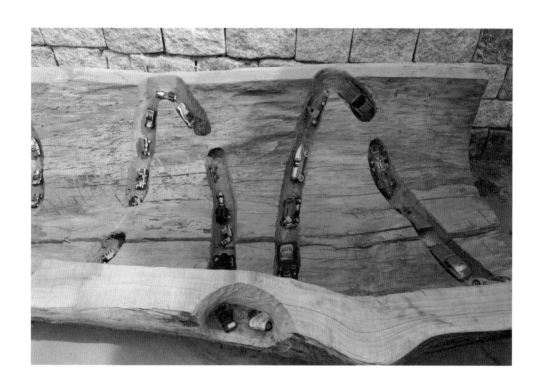

밤벌레가 밤을 갉아 먹은 것처럼 나무 안에 터널이 뚫려 있다.

을 갈라보기 전에는 그 누구도 그 안의 색깔이 무엇인지, 무늬가 무엇인지, 속에 무엇이 들어 있는지 알 수 없다.

어린 사장이 운다. 왜 우냐고 하니 그는 이렇게 대답한다.

"아버지 말씀이 맞았어요, 지금 천만 원 넘게 날아갔어요."

악기 제작에 쓰일 아프리카산 마호가니였다. 멈춰 선 기계 아래 10m짜리 원목이 앞뒤로 짧게 토막 나 있고 나머지 중간 부위가 반으로 켜져 있었다. 지름이 1.2m가 넘는 거대한 기둥 속을 들여다보니 10cm 두께의 껍질만 멀쩡하고 속은 모두 썩었다. 복불복. 한번 켠 목재는 환불이 안 되는 것이 업계의 관행이라고. 그 모습이 가엾고 안타까워서 나무를 사 올 수밖에 없었다.

쓸 만한 부분을 추려보니 3.5m 길이에 1.2m 남짓한 지름의 반원 통나무 두 짝이 나왔다. 중장비를 시켜 제재소에서 집 앞마당까지 100리 길을 옮기면서 이 나무를 어떻게 할지 이 생각 저 생각을 궁리하다보니 머릿속은 금세 아이디어로 가득 찼다.

우선 썩은 속부분을 긁어내기 시작했다. 썩은 갈색 부분을 켜켜이 들여다보니 여기저기 벌레의 흔적이 완연했다. 생명이 지나간 흔적은 새로운 답으로 이어졌다. 밤벌레가 단단한 알밤 속을 갉아 터널을 연결하듯, 나도 이 마호가니를 한번 갉아 먹어보자. 터널이 길로 이어지고, 굽이굽이 산모퉁이를 돌고, 계곡의 다리를 건너고, 벌레가 아닌 각양각색의 자동차가 그 굴곡을 따라 이어지듯 줄지어 가고…….

망치와 끌, 엔진톱, 드릴, 도깨비 그라인더…… 수년째 이 짓을 멈추지 못하고 있다. 나무로 무언가를 만드는 데 온갖 절삭공구들이 쓰이지만, 이제 보니 세상의 어떤 공구도 벌레만 못하다. 작은 것을 미물이라고 깔보아서는 안 된다는 이치를 다시 한번 배운다. 나무의 결을 따라 파내려가는 것은 쉽지만 엇나간 결은 공구를 튕겨내고 빗긴 결은 빗나가게 만들고…… 작업을 할 때마다 나무는 매번 내게 다른 이야기를 들려준다. 200년이나 된 나무의 속 이야기를 파고들어갈수록 이 죽은 나무

또한 새로운 세상을 보여준 고마움에 나에게 자기 안에 감춘 결과 냄새를 내보여주
는 듯하다.

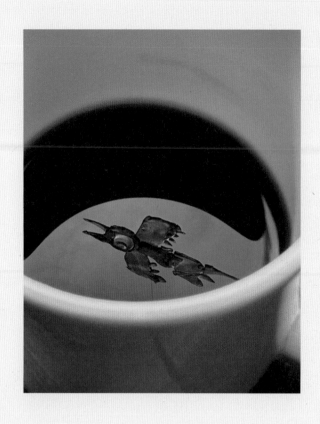

커피 잔에 비친 때까치.
때까치가 커피 맛이 궁금했나보다.

때까치

시골에서 자란 나는 새들과 인연이 깊다. 지금까지도…….

"때깟, 때깟"

때까치가 왔다. 도토리나무에 녹두색 이파리가 움이 틀 때 즈음이면 어김없이 때까치가 찾아와 둥지를 튼다. 때까치는 가지 세 줄기가 모인 곳에 마른 풀잎들을 주워나른다. 간간이 냇가의 진흙도 찍어 바르고 둥지가 거의 다 지어질 때면 부드러운 깃털로 바닥을 깐다. 콩깍지의 속처럼 매끄럽고 편안해 보인다.

나는 새집도 씨앗인가보다 하고 생각했다. 새알이 씨, 둥지가 씨껍질. 새알도 다섯 개, 콩알도 다섯 개, 꼭 그런 것은 아니겠지만. 사흘이 멀다 하고 나무에 기어올라 알이 깨지기만을 기다렸다. 갓 태어난 어린 방아깨비들이 풀숲에서 뛰기 시작할 무렵이면, 어느새 둥지 안에는 알 대신에 까만 콩 같은 눈망울을 가진 새끼들이 노란 주둥이를 벌리며 먹이를 기다리고 있다. 그중 한 마리를 손바닥에 올려놓고 나무를 타고 내려갔다. 오를 때는 두 손으로 올라갔지만, 한 손에 아기 새를 들고 조심히 내려오려니 여간 어려운 일이 아니다. 눈도 못 뜨고 입만 벌리는 벌거숭이를 주머니에 담을 수도 없고 손으로 쥐고 내려올 수도 없는 노릇이라…….

시도 때도 없이 노란 입을 벌리고 배고프다고 보채는 녀석 때문에 나는 매일 아침 일찍 일어나 학교 가기 전 이슬 천지 풀숲을 발로 차서 방아깨비를 찾아야 했다. 이슬에 발이 젖는 것은 비 맞는 것만큼이나 성가신 일이다. 녀석을 위한 신선한 아침 식사를 손에 들고, 입속에 침을 잔뜩 모은 채 입술을 반쯤 열고 숨을 들이쉬면서 "쮸쮸" 소리를 만들면 녀석은 제 어미인 줄 알고 목구멍이 보이도록 입을 활짝 연다. 병아리 모이 줄 때는 "구구구", 돼지는 "오래오래", 강아지는 "어여여여" 한다. 나만의 비법이다.

어느 날 까만 콩 눈망울이 제법 커져서 반짝이는 둥근 눈이 되었다. 기다렸다는 듯 발가숭이 민둥이 날개 꼭지에서 빨대 모양의 투명한 관들이 돋아나기 시작했다. 며칠이 지나자 그 투명한 관을 비집고 깃털이 꽃처럼 피어났다. 날개다!

어서어서 날개를 활짝 펴라고 손가락으로 관을 비벼주기도 했다. 깃털이 모두 빨리

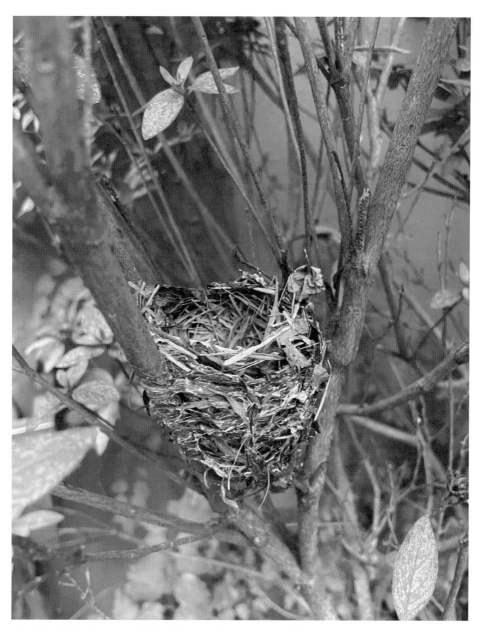

'새 둥지 만드는 일 빼고 인간이 못 할 일은 없다'는 프랑스 속담이 있다.

피어나야 학교 선생님께 거짓말을 할 필요가 없어지니까. 사실 나는 깡통 속에 목화 솜으로 둥지를 만들어 이 녀석과 함께 학교를 다녔다. 녀석이 수업중에 시도 때도 없이 찍찍거리면 나는 교실 밖 풀밭에서 방아깨비를 찾아야 했기에 "선생님, 오줌 마려워요!"를 수시로 외쳐야 했다.

날개가 나고 털복숭이가 된 녀석은 조팝나무 쫄대가지를 엮어 매달아준 새집에 혼자 들락날락거렸다. 이젠 방아깨비, 잠자리도 혼자서 거뜬히 잡았다. 먹성이 좋아서 개구리 발 두 개가 주둥이 밖으로 보일 때도 있었다.

학교에서 돌아오는 길에 동구 밖에서 한 손을 들어올리고 입속에 침을 모으면 이제 는 소리가 만들어지기도 전에 내 둘째 손가락에 내려와 앉았다. 바로 옆 엄나무 꼭 대기에서 나를 내려다보고 있었나보다. 책 보따리를 팽개치고 우리 둘은 턱걸이 시 합을 한다. 양손 둘째 손가락으로 턱을 치들면서 번갈아 올라오는 반복이었지만 번 번이 때까치를 당해내지 못한다.

여름이 지나고 잠자리 날갯짓이 예전만 못하다고 느낄 때가 되면 내가 만든 "쮸쮸" 소리도 소용없게 된다. 해가 지고 나서도 둥지가 텅 비기 일쑤다. 때까치 두 마리가 가끔 지붕 위를 맴돈다. 짝이 생겼구나. 조팝나무 새집도 쫄대 살이 말라 헐거워져 서 천장이 내려앉았다. 때까치와 함께 봄, 여름, 가을 반쪽을 보낸 어느 해의 일이다.

유리창과 새

새가 새를 지킨다.

햇볕은 유리창이라는 벽을 무시하고 스스럼없이 넘나든다. 우리의 눈도 유리창을 안팎으로 넘나들며 벽의 존재를 무색하게 만든다. 1700℃라는 꽤 높은 온도에서 아주 어렵게 모래알을 녹여 뽑은 유리로 만든 유리창은 보이지 않는 투명한 존재라는 이유만으로도 안과 밖의 소통을 해결해주는 신물질인 것은 틀림없다.

중세 프랑스, 영국에는 '유리창세'가 있어서 실내로 햇볕을 들이는 만큼 세금을 내야 했다. 오늘날에는 저층 건물, 초고층 건물을 막론하고 외벽 전체를 유리창으로 감싸고 구름과 태양을 비추는 거울처럼 시시각각 빛과 그림자를 하늘로 반사해 날려버리며 인간이 만든 그릇임을 뽐내고 있다.

지구상에서 유리의 존재를 지각할 수 있는 생명체는 인간이 유일하지 않을까? 어제 오후에도 떨어진 채 파르르 떨고 있는 새를 두 손에 쥔 채 어쩔 줄 몰라 쩔쩔매는 아내를 보았다. 늘 지나다니는 중앙차선 버스정류장 유리벽 아래에서 부딪혀 떨어진 새의 고약한 모습을 마주칠 때면 그냥 지나치는 것이 죄스럽기까지 하다.

내 집에는 유리방이 있다. 삼면이 통유리로 되어 있는데, 양쪽에 문이 달려 있긴 하지만 늘 열어두고 있는 편이다. '탁.' 유리창에 무언가 부딪치는 소리가 들린다. 새다. 그 소리는 날고 있던 속도에 가속이 붙어 이겨낼 수 없는 충격, 곧 죽음을 뜻한다. 숲과 구름과 하늘을 향한 날갯짓이 그만……

열린 문틈으로 곧잘 새들이 찾아드는데 유리는 새에게 모진 형벌을 내려 가두어버린다.

"탁, 탁, 탁."

'하늘인데, 하늘인데, 하늘인데…….'

출구 찾기를 도와주려고 빗자루를 내저어 새를 문 쪽으로 보내려 하면 날갯짓은 더욱 당황한다. 내가 더 혼란스러워진다.

"여보! 때까치처럼 해봐!"

"아! 때까치!"

꾀꼬리의 세번째 방문. 뻐꾸기 노랫소리가 들리기 시작하면 다음은 꾀꼬리 차례….
숲속에 자리잡은 FOMA에는 새 방문객이 더 많은 날도 있다.

검은 줄이 있어서 곤줄박이.
가슴의 깃털이 석양의 구름 색이다.

단골 손님 박새.

콩닥콩닥… 제일 작은 새인데 맥박은 힘차다.

"쮸, 쮸, 쮸." 입안에 침을 모으고 어릴 적 내던 소리를 다시 만들었다. 출구를 찾기에 지친 새는 이 소리를 듣자 벌린 입을 다물고 날개를 접는다. 나는 바닥에 엎드려 턱을 붙이고 쮸, 쮸, 쮸 소리를 내면서 손을 내밀어 새의 등을 움킨다. 새와 나의 맥박이 엇박자로 마주칠 때 참 행복하다. 새를 가만히 쥐고 문밖으로 나가 날려 보낸다.

까치, 할미새, 직박구리, 참새, 꾀꼬리. 모두 한두 번씩 찾아든 새이다. 꾀꼬리는 세 번이나 들어왔는데, 꾀꼬리를 손에 쥐어본 사람이 과연 있을까? 사람을 멀리하는 철새인 까닭에 한 해에 한 번 보기도 힘든 새이다. 철새는 유리창이 낯설어서 그렇다 치더라도 까치, 참새, 오목눈이 같은 텃새들은 이제는 유리의 존재를 알아차릴 만도 하건만. 벌거숭이 임금님 동화에 나오는 어리석은 사람 눈에는 보이지 않는다는 옷처럼 새들에게만 이 유리창이 보이지 않으니 이 노릇을 어찌해야 할까?

죽은 소나무 가지를 이리저리 다듬었다. 소주병 마개 속에 유리구슬을 넣고 찌그러트려 눈이 있을 만한 위치에 박아놓고 가지 중 하나는 주둥이로, 나머지는 날개, 꼬리, 발톱으로 생긴 대로 임무를 부여하니 그럴듯한 파수꾼이 되었다. 문짝 하나에 두 마리씩 낚싯줄로 매달아놓으니 그런대로 바람이 흔들어주고, 이리저리 꼬이고 풀리고 빙글빙글 돌고 유리구슬이 번쩍번쩍하고…… 이것으로 새들의 유리창 교육은 마침내 끝났다.

손잡이

옹기 손잡이는 다른 재료를 덧붙이지 않고도 잡기 편하게 만든 아이디어가 돋보인다.

물고기의 지느러미가 사람의 손이 되었다는 진화 과정의 이야기를 듣고 퍼뜩 뻘밭의 망둥어가 떠올랐다. 선글라스를 이마에 걸치고 양쪽 지느러미를 손처럼 딛고 이리저리 뛰어다니는 망둥어, 짱뚱어란 놈. 지느러미가 손이 되기까지 수억 년이 걸렸으니 녀석이 지느러미를 손처럼 놀리는 것이 그럴 만하다 싶다. 왜 손가락, 발가락은 다섯 개일까? 지느러미도 부챗살처럼 여러 갈래로 갈라져 있는 것을 보면 그럴 법하다.

윗분이 찾으셨다. 독일 조각가에게 받은 조각 작품이 너무 작으니 크게 확대해서 만들어보자고 하셨다. 깎거나(조각) 붙인(조소) 흔적이 보이지 않았다.
"만든 것이 아니고 쥐었다 놓은 것인데요."
"그래도 그럴듯해. 변속기 손잡이로 해도 되겠구나."
송편에 찍힌 어머니의 손자국처럼 손가락 마디와 손바닥 주름이 만든 끊어짐 없이 이어지는 선과 곡면이 손잡이와 알맞게 일치했다. 어떤 것이든 손에 쥐면 쓰임새에 따라 수명이 연장된다. 나뭇가지 하나가 화살이 되고, 효자손이 되고, 부지깽이가 된다. 손으로 비비면 불을 피워내기도 한다.
손으로 쥐는 모양새를 통틀어서 '손에 쥐는 디자인(handheld design)'이라고 부르긴 하지만 적절한 자료는 찾기 쉽지 않았다. 하지만 손으로 만져보고 더듬고 촉각과 시각을 동원해서 찾아야 할 디자인임은 분명하다.
조물주는 공평하게 왼손과 오른손을 구분하지 않으셨다. 하지만 종교, 예절, 관습에 따라서 왼손잡이는 오른손잡이로 교정되어야 했다. 둥그런 원의 형태는 오른손과 왼손 모두에게 쉬운 만사형통의 답이 되었다. 해와 달이 둥글고, 둥근 것은 영원하고 강하듯, 둥근 원의 형태는 왼손과 오른손의 구분이 없이도 무엇인가를 쥘 수 있는 편리함을 제공해주었다.
둥근 지구는 반으로 나뉘어 해가 뜨는 쪽과 지는 쪽으로 구분된다. 양자는 대극 관

A

C

B

I.H.v.H A.del.

I.K.sc.

1600 – 1640

Druckerei v.August Osterrieth Frankfurt a.M.

I. H. v. H A. del.

I. K. sc

Druckerei v August Osterrieth Frankfurt a M.

0,5.

1560 – 1600

계를 이룬다. 동양은 몸 안으로 당기고 서양의 경우에는 몸 밖으로 밀어낸다. 숟가락질, 톱질, 대패질의 방향이 모두 그렇다. 부드러운 털로 만들어진 우리의 붓과 서양의 날카로운 펜, 1-2-3의 순서로 헤아리기와 3-2-1의 순서로 헤아리기, 아래로 떨어지는 동양의 폭포와 위로 분출하는 서양의 분수, 모두 밤과 낮처럼 상반된다. 동양은 우주를 보고 숲을 끌어안았고 서양은 나무의 세밀한 생김새와 원자를 품어 정신과 물질이 나뉘는 길을 밟아온 것이 이런 결과를 낳은 것일까?

동양의 손잡이가 원통형에 머물러 주춤거릴 때 서양은 손의 모양을 손잡이에 찍기 시작했다. 전쟁을 끊임없이 치르면서 생과 사를 가름하는 무기의 발달은 칼과 창을 중심으로 빠르게 변화했다. 전투에서 자신을 지켜달라는 주술적 의미를 품은 창과 칼은 모양과 길이가 다양해졌는데, 칼이 손에서 미끄러지지 않도록 손잡이에 손의 모양을 찍었다. 이후 칼의 종류가 찌르거나 베는 용도로 나눠지면서 손잡이의 모양 또한 칼의 기능을 책임지는 한 부분이 되었다.

손잡이와 관련된 일화가 생각난다. 어느 집 며느리가 떡시루의 아가리 안쪽을 잡고 번쩍 들어올렸더니, 시어머니가 이렇게 말했다고 한다.

"아가, 거기를 잡는 것은 시어머니 뺨을 잡는 것과 같단다."

멀쩡한 손잡이를 놔두고 깨지기 쉬운 아가리를 잡았으니…….

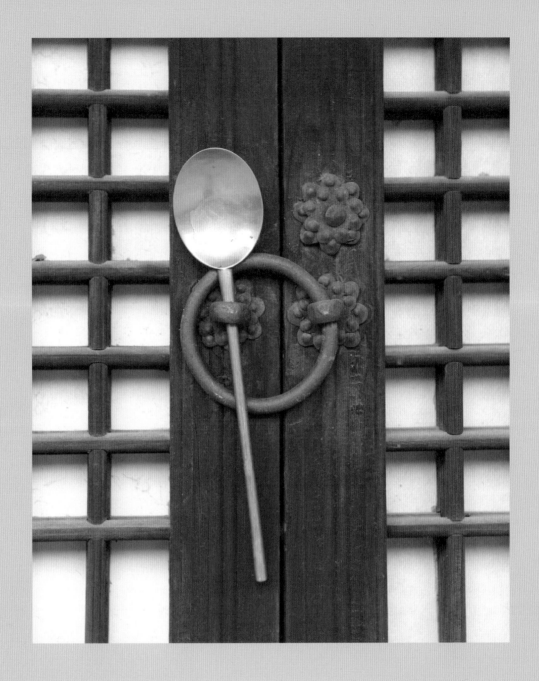

Vernacular Design

버내큘러 디자인은 2001년 10월 서울에서 열린 세계디자이너대회,
'ICSID 2001 Seoul 20C'에서 공식 용어로 지정되었다.
이는 특정 지역에서 전통적인 사회 관습과 제도 속에 자연스럽게 나타난 디자인의 형태를 지칭한다.

온 삭신이 쑤신다는 동네 할머니는 골목에 버려진 좌석 없는 나무 의자를 주워서는 재래식 변기 위에 놓고 여왕처럼 편하게 자리를 잡았다. 궁한 것이 통한다고나 할까. 달동네 가파른 비탈에 선 전봇대에 비스듬히 기대어 있던 의류 수거함이 바뀌었다. 놓이는 장소를 고려하지 않고 천편일률적으로 설치한 까닭에 철제함이 경사면을 타고 흐르는 빗물을 받아먹게 되니 소용없는 것이 될 수밖에. 흔해빠진 밤색 '고무다라이'는 두 개를 마주 엎어놓아도 아무 데나 제쳐놓아도 제자리를 잘 찾고, 겹쳐 쌓거나 빼기 간편하고 빗물에도 걱정 없는 좋은 디자인(good design)이다.

포항 죽도시장은 어판장 항구까지 끼고 있어서 날아드는 파리들을 멀리할 수 없는 형편인데도 건어물이건 생선이건 간에 파리가 얼씬도 할 수 없다. 좌판 위에 헬리콥터 날개를 닮은 회초리(대가지)가 양 끝에 오색실을 늘어뜨리고 쉴 새 없이 돌아가니 파리가 줄넘기까지 하면서 달려들 일이 없는 것이다. 하늘이 열려 있는 노점 좌판 쪽은 한술 더 떠서 아예 날개 위에 태양 전지 딱지까지 붙어 있다.

꿩 잡는 게 매이듯, 파리 잡는 건 파리채다. 어릴 적 집집마다 손을 뻗을 수 있는 곳에는 으레 못 신는 '기차표 고무신'으로 만든 파리채가 있었다. 신으로서는 수명이 다한 고무신 바닥으로 만든 파리채는 때때로 회초리가 되었는데 종아리에 글자가 뒤집힌 채로 벌겋게 도장처럼 찍히기도 했다. 물건이 귀해 이렇게 저렇게 알뜰살뜰 썼던 시대가 오히려 불편함이 없었던 것은 왜일까?

빨간 거품의 프레스코 포도주, 발사믹 식초, 루치아노 파바로티, 그리고 페라리 자동차로 유명한 이탈리아의 모데나. 광장 한쪽에 자리잡은 샴페인 가게 앞에는 수도꼭지를 누르면 물이 나오는 공중 수도가 있는데 가게 주인이 거의 독점하다시피 쓰고 있었다. 자세히 보면 그 모양새가 석연치가 않다. 아래위로 흔들다가 손톱으로 밀면 봉숭아 씨앗처럼 터지면서 거품을 뿜어내는 샴페인의 코르크 마개와 연결고리가 수도꼭지를 누르고 있고 물은 힘차게 쏟아지고……

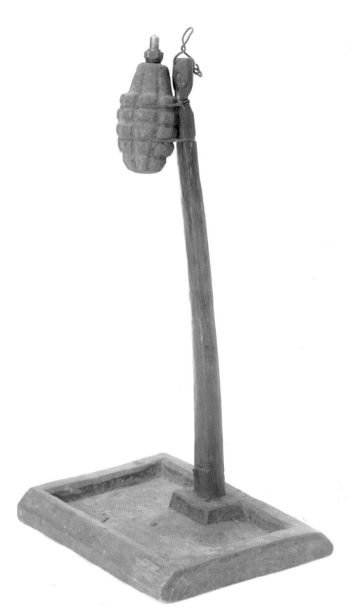

수류탄 등잔
(출처: 울산박물관, ⓒ권일)

"디자인은 꾀로 하는 거야."

주인의 표정에서 변화무쌍한 융통성이 엿보인다. 설명서에 나와 있는 기능 외의 용도로는 절대로 사용하는 법이 없는 독일인과는 전혀 다른 모습이다.

수류탄 등잔.

수류탄과 불, 상극의 부자연스러운 단어 조합이다. 1950년 6월 25일 전쟁이 할퀴고 지나간 이 땅에서는 수류탄이 등잔으로 둔갑했다. 철갑으로 만든 수류탄 속에 있는 화약과 뇌관을 파내고, 그 자리를 기름으로 채운 뒤 창호지를 꼬아 심지로 삼고 어둠을 밝혔다. 전쟁은 선비를 연상케 하던 단아한 등잔의 모습을 빼앗아 갔다.

재래시장을 돌다보면 '어랍쇼? 어떻게? 저렇게?' 하며 놀라는 순간들이 있다. 2리터짜리 락스 세제 통이 쓱 잘려서 됫박 노릇을 한다. 고추 방앗간에서 매운 고춧가루를 퍼 담기가 꽤나 힘들었나보다. 근사한 손잡이가 달린 이 둥근 됫박은 쓱 하고 밀어 들어올리면 재어보지 않아도 정확히 한 되(1.8리터)가 담긴다.

자생적 문화라는 것은 이렇게 저절로 만들어지나보다. 디자인을 형태에 따라 분류해보자면 어의적(語義的, semantic), 해체적(解體的, deconstruction), 해학적(諧謔的, humorous), 생태적(生態的, bionic), 가상적(假想的, virtual) 디자인 등으로 나눌 수 있지만 '어랍쇼' 같은 감탄사가 따르는 것은 이 모든 디자인을 아우르는 버내큘러 디자인일 것이다. 감히 생각이 미치지 못하는 문제를 풀어주는 것은 어느 무엇보다 '뜻이 있는 곳에 길이 있다'라는 명제일 것이다.

세제 통이 고춧가루 됫박으로

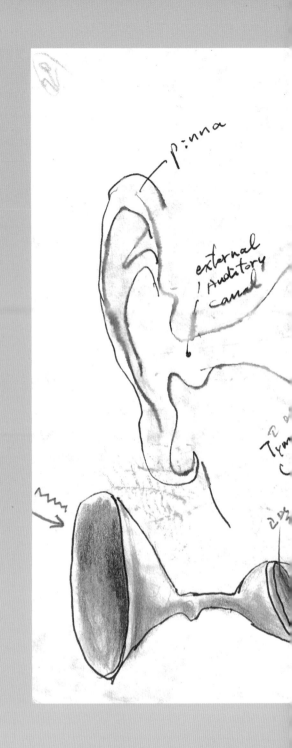

나팔귀

자연과 인체, 둘의 신비로움을 따지자면 막상막하다.
넓게 보자면 자연 속에 인간의 몸 또한 포함되겠지만 말이다.
나팔꽃과 사람의 귀, 금관악기가 똑 닮았다.

나팔꽃이 자기 꽃잎에 암호를 그렸다. 꿀샘이 어디 있는지를 벌들만이 알아차려 어서서서 점점 좁아지는 나팔길을 따라 들어오라고. 나팔꽃 안으로 들어가는 벌은 귓속으로 들어가는 소리를 떠올리게 한다.

소리가 귀로 들어간다. 넓은 귓바퀴에 부딪힌 공기의 진동은 움푹 파인 알다가도 모를 곳에 모이는가 싶더니 이내 고랑길을 따라 빙글빙글 돌아 어두운 귓속으로 빨려 들어간다. 얼마 못 가서 얇은 유리창 같은 고막과 맞닥뜨린다. 바통을 주고받는 릴레이 경주 하듯 소리의 진동을 알아차린 고막은 떨림을 몇 배 더 크게 증폭시켜서 함께 붙어 있는 망치뼈에 건네고 대장장이 망치는 온 힘을 다해서 모루뼈를 내리친다. '망치로 얻어맞은 놈 홍두깨로 친다'는 속담처럼 모루뼈는 한술 더 떠서 말안장에 달린 등자(발걸이)처럼 생긴 두 개의 망치로 달팽이관의 벽을 더 강하고 섬세하게 두들긴다.

여기까지는 공기의 진동이 이어졌지만, 달팽이관은 물로 채워져 있어서 진동이 파장으로 바뀌고 균형이 추가되는 조율이 이뤄지는 곳이다. 달팽이관을 채운 물속에는 관을 따라서 난 크고 작은 미세한 털들이 저음과 고음을 분류하고 소리 파장의 신호를 전기적 신호로 바꾼다. 이 신호는 이제 신경이라는 줄을 타고 최종 목적지인 뇌에 도착한다. 소리의 릴레이 경주는 이렇게 1, 2등 순위 다툼 없이 끝난다.

귓바퀴에서 출발한 경주가 공기의 진동과 물의 파장을 거쳐 달팽이관에 도착하는 과정이 비교적 이해가 수월한 아날로그적 행로라면, 파장이 전기적 신호로 바뀐 이후 과정에 대해서는 우리는 쉽게 고개를 끄덕이지 못하는 궁색한 처지가 된다.

어쨌든 소리를 듣는 과정이 소리를 만드는 과정과 상당히 일치한다는 생각이 늘 머릿속에 맴돌았다. 전자를 감상, 후자를 연주로 보면 기이하게도 이 두 과정은 맞닿아 있다. 관악기 중에서도 특히 금관악기가 소리를 내는 과정은 더욱 닮았다. 기가 막힌 것은 달팽이관에 못 미친 지점에 있는 이관(耳管, eustachian tube)과 금관악기의 관 중간 변곡부에 있는 침구멍(water key)이 압력 조절과 분비물(악기의 경우 침)

배출이라는 동일한 기능을 수행한다는 사실이다. 간단히 말해 꿀벌이 꿀샘을 찾아 나팔꽃의 점점 좁아지는 길을 비집고 들어가는 길과 꽃 속에서 돌아 나오는 길이 일맥상통한다는 이야기다.

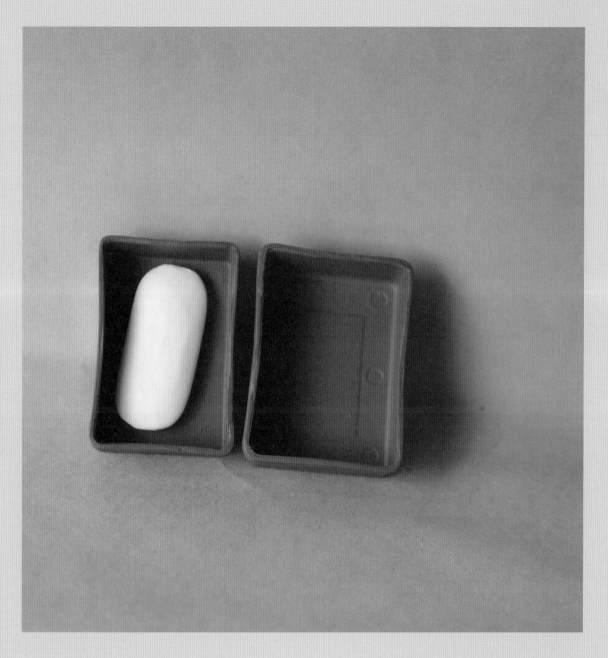

Run-in-R,
사각이라는 모순

직선 설계도를 바탕으로 물건을 만들어도 시간이 지나면 약속이라도 한 듯
네 변 중앙이 안쪽으로 휘어져 보이고, 실제로도 그렇게 변한다.
왜 그럴까?

얼마 전 아들 녀석이 하얀 모시옷에 검은 고무신을 신고 있는 낯선 사진작가의 작품집을 넘기고 있었다. 흰 치아, 바지저고리를 빼고는 모두 검은색으로, 얼핏 보아서는 사진기가 세상에 나오기 전의 사람이 아닐까 하는 의아한 생각이 들었다. 아들이 책장을 넘길 때마다 나는 곁눈질로 속도를 맞추며, 펼쳐지는 전혀 다른 세상, 마치 무당이 파격 변신을 보듯 다음 장으로 넘기기를 기대하기보다는 좀더 멈추기를 바랐다. 내가 속도를 따라가지 못해서이다. 나는 손바닥으로 책장을 눌러 잠시 이야기하자는 신호를 보냈다.

"제멋대로 살아가는 게 쉬운 것 같았는데 그게 아니구나. 미술대학이라는 곳 근처에도 가지 말아야 이런 파격이 생기는 것 아닐까? 구도, 비례, 균형 다 따지다보면 결국은 네 모퉁이 안에 갇혀버리니…… 어떻게 이런 사진을 찍을 수 있어?"

혼잣말처럼 지껄여야 아들의 반격을 비껴갈 수 있으리라 생각했다.

"아버지, 저도 똑같은 생각을 해요. 대부분의 작품들이 사각의 틀 속에서 고정된 관습이 되풀이되어가고 있는 느낌이고요. 저도 그래요."

"이 작가는 나이가 몇이래? 이 고무신이 뭔가 이야기하지 않아?"

"산속에서 받은 암시와 절제 아닐까요?"

그러고 보니 암시와 절제는 누가 가르치거나 가르칠 수 없는 다소곳한, 보이지 않는 곳으로부터 연유한…… 어른들이 말씀하셨던 '안목'이라는 것인가보다. 뭘 하고 먹고살든 우리가 평생을 보고, 생각하고, 느끼며 키워나가야 하는 것, 안목. 아는 만큼 보인다고 하는 그것, 안목. 둘의 의견이 오랜만에 맞아떨어졌다. 드문 일이라서 내 말에 확신이 섰다. 눈이 둥글고, 지구가 둥글고, 하늘도 둥근데 어쩌면 둥근 눈으로 보는 것을 네모에 집어넣는 행위는 당연한 것을 구태여 문제 삼는 것 같아 내 생각에 초라함을 가졌었는데…….

어린 시절 우물가와 수도가 있는 곳에는 어디든지 뚜껑이 꼭 닫혀 있는 비눗갑이 자리를 잡고 있었다. 인간 수명을 20년 이상 연장해준 '비누'에 대한 고마움의 표시

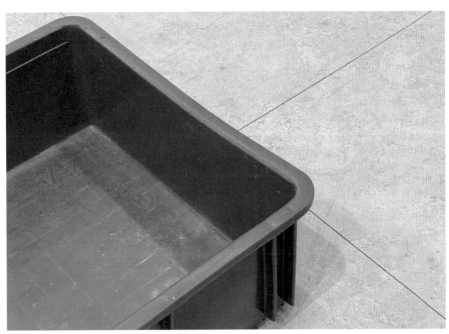

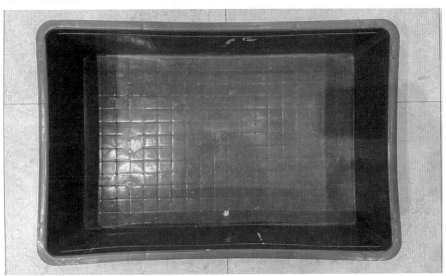

플라스틱 상자의 네 귀퉁이, 둥근 모서리 하나에도 많은 의미가 담겨 있다. 아무리 사각형으로 물건을 만들어도 시간이 지나면 네 귀퉁이의 직각이 찌그러진다. 사각이라는 모순이자 사각형의 배신이다. 휘어지지 않게 하려면 모서리를 어떻게 만들어야 할까? 그 답이 Run in R에 있다.

보다는 그저 빗방울에 퉁퉁 불어터지지 않도록 비누를 보호하기 위한, 그리고 멀쩡한 비누를 흙인절미로 만들어버리는 흙강아지들의 장난을 막기 위해서였다.

새로 산 비눗갑이라도 얼마간 지나면 뚜껑이 제대로 닫히지를 않고 어긋나기 일쑤였다. 뚜껑이라는 것은 그저 딴짓거리하면서 보지 않고도 '딸까닥' 하고 제자리로 착 들어가는 것이 일상의 소소한 기쁨일진대 이 하찮은 비누 뚜껑마저 두 손과 눈을 집중해서 잘 끼워 넣어야 한다니 이것도 시름이 된다.

문제는 사각형이란 속성이 제 몸 간수를 제대로 못 하는 편이라는 데 있다. 직선으로 설계도를 그리면 네 귀퉁이 각도가 90°를 유지하는 반듯한 사각이 되지만, 이것을 토대로 '물건'을 만든다면 그 재료가 도자기든 금속이든 플라스틱이든 나무든 간에 서로 약속이라도 한 듯 네 변 중앙이 안쪽으로 휘어져 보일 뿐만 아니라, 실제로도 시간이 지나면 네 귀퉁이는 직각을 찌그러뜨리게 된다. 시간이 지나면서 형태의 퇴행은 더욱더 지속되게 마련이다.

우리가 안정감을 느끼는 '사각'은 사실 알고 보면 건드리면 건드릴수록 고약한 문제를 만들어내는데, 그 지점에서부터 우리는 아주 오랫동안 흔한 실수를 반복하고 있다. 그것은 '네 귀퉁이 직각을 원으로 깎아 돌린다'는 매우 흔한 처리법인데, 그것의 결과는 의도치 않게 네 변의 직선이 휘어져 보이는 착시를 부를 뿐 아니라 심지어 물건으로 만들었을 때 물리적으로도 네 변이 안쪽으로 휘어지는 결과를 초래한다. 그래서 자연에 '직선은 존재하지 않는다'. 인간이 만들어낸 직선은 자연의 곡선을 넘어설 수가 없다.

아주 오랫동안 직선으로 인한 불편함은 '그러려니' 하는 당연함으로 우리 곁에 머물러 있다. 직선은 공간의 통제를 향한 인간의 욕심이 만든 도구라서, 이것을 떠나서는 살아가기가 고달플 수밖에 없다. 직각도 이 특성을 똑같이 따른다. 사실 올바르고, 쉽고, 빠르고, 강하고, 편안한 것은 다 이것들의 덕택이다.

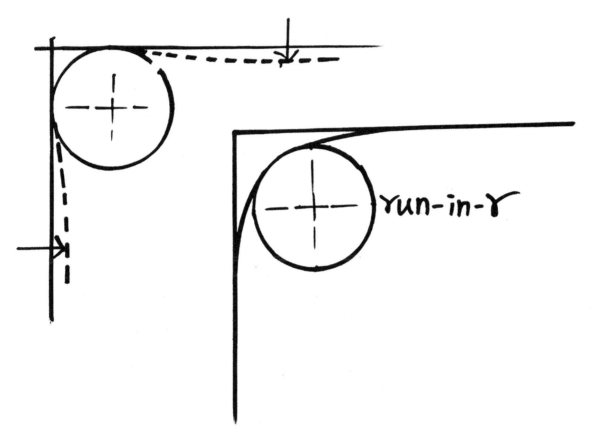

run-in-r

Run in R은 자연스러운 곡선의 출발점이자 과학이다.

"당신이 사각의 전제로부터 벗어나기는 어려울 것이라고 생각한다(I don't think you can escape the primacy of the rectangle)."

_로버트 스미슨Robert Smithson

근대화가 되면서 굽은 길은 곧게 펴져 교차로가 되고, 넓고 곧게 뻗은 도로는 도시의 상징이 되었으며 공원의 녹지는 들어가고 싶게 만들어져 있으면서 들어가지 말라는 팻말이 붙어 있다. 비눗갑뿐만 아니라 세상 모두가 사각이 되어버렸기 때문이다. 불편함마저도 그리워지는 시대라고 하지만 이 '사각' 때문에 발생하는 불편함은 그리워하면 안 되는, 꼭 해결해야 하는 부분이며 그 디테일한 것들이 쌓이면 곧 국가의 경쟁력으로 이어진다. 그런데 이 문제에 답을 내놓은 곳은 어디에도 없다. 건축에도 물리학에도 디자인학에도 국어사전에도…….

"Run in R"
2013년 순천만 정원 박람회 준비로 한창일 때, 바둑판 같은 산책로를 'Run in R'로 바꾸도록 한 적이 있다. 순천만으로 흐르는 물길의 곡선과 산책로를 Run in R의 연속으로, 그 자연스러운 곡선 덕에 정원에는 숨을 곳이 생겼으며, 길을 따라 걸어가면 다음에 나타날 풍경을 상상하게 하는 발길이 되었다.
어린아이의 밥숟가락질처럼 모든 산업디자이너의 숟가락질은 Run in R이라고 생각한다. 작은 물건에서부터 도시의 큰 흐름까지, Run in R이 적용되면 잔디밭 한 모서리를 밟을 일이 없고, 불필요한 근심이 없어지고, 도구와 다툴 일이 없다. 형形의 바다에 즐거움을 가져온다.
국부론國富論의 시작점이다.

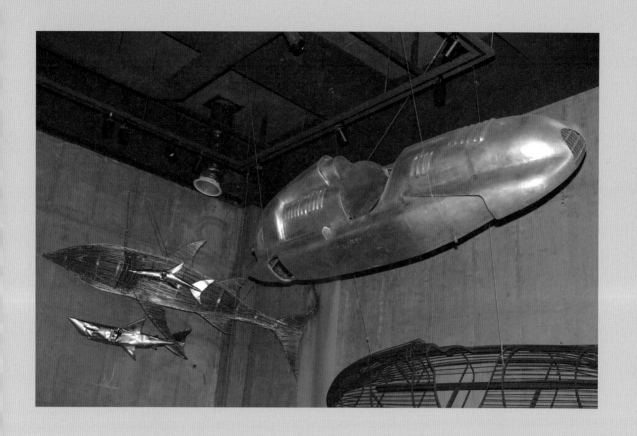

기계 미학

1930년대의 자동차를 만들고자 했으나 차에 대해 고민할수록 상어가 먼저였다. 철사를 사용하니 상어의 특징적인 곡면을 그런대로 표현할 수 있었다. 몸통도, 지느러미도, 이빨도, 아가미도 모두 철사로 허공에 선을 그리듯 구부리고 자르기를 반복하며 용접으로 동체를 만들어나갔다.

원유 시추기의 머리. 세 개의 축에 여섯 개의 톱니가 맞물려 돌아간다.
어떻게 이런 생각이 형태로 전개되었을까?

여러겹이/iap'z
laser (layers) 가운으로
진밀한 동치를

그래유우상

Bonne Pêche!

Marivi Calvo

MAKO SHARK

BILL MITCHEL

미래는 어떤 모습으로 펼쳐질까? 뫼비우스의 띠처럼 과거는 현재의 굴레를 돌아 다시 오는 것일까? 똑같은 모양은 아니겠지만 가끔은 같은 모양이어도 괜찮겠다는 생각이 들 때가 있다. 특히 자동차의 경우는 제발 다시 와주었으면 하는 모델이 많다. 굳이 어느 것이냐고 고르라면 난처해진다. 차라리 '어느 시대?'라고 물으면 망설임 없이 유선형 시대(Streamlined Decade)를 꼽을 것이다. 높은 곳에서 낮은 곳으로 흐르기 마련인 냇물과 강물의 흐름은 거스르는 모서리를 닳게 하여 저항과 복잡함이 없이 속도를 이어나간다. 단어 끄트머리에 '-ed'를 곁들이는 이유인가보다.

'STREAMLINED'

1900년대 초 입체주의 예술가들의 속도와 기계에 대한 추종으로부터 끌어낸 기계 미학의 탄생은 자연스럽게 유선형 시대와 합류하게 된다. 나는 '기계 미학'이라는 단어를 볼 때마다 번쩍 'Auto Union Type-D'를 떠올린다. 흐르는 물의 궤적을 따르는 형태의 추상성을 들여다볼 수 있는 모습이지만 내 생각은 아주 다르다. 분명히 이 차는 '유선형+기계 미학+기능주의'를 표방하는 한 시대의 대표적 작품이다.

1938년에 생산, 당대 최고 속도 시속 335km를 가르는 히틀러의 애인이라는 별칭이 따랐으니…… 물고기를 닮았다. 앞이 둥글고 뒤가 뾰족한 물고기의 일반적인 모양새를 기본으로 하고 있고, 하늘에서 공기의 저항을 받으며 떨어지는 빗방울 모양을 하고 있다. 그러고 보니 유선형 시대의 달리는 것들 대부분이 이 모양새다. 결국 형태의 추상성은 아닌 것이다.

이 차를 만들어야겠다.

옛 기록물을 찾아가며 차체의 도면을 제도하고 목형을 만들고 판금으로 알루미늄 차체 제작에 발을 디밀었다. 아가미처럼 생긴 공랭을 위한 흡입/배출/창(gallery/ventilation)의 제작이 전체 공정과 맞먹을 정도로 어려웠다.

'이게 상어구나, 상어를 먼저 만들어볼걸.'

앞이마의 뒤를 향해 젖혀진 창이 공기가 빠져나가는 구조로 되어 있어 의심스러웠다. 앞이마는 흡입이 되는 것이 상식인데 구조가 반대로 되어 있으니? 놀랍게도 창의 경사면을 스치는 공기는 열린 창 쪽으로 와류가 되어 내부로 흡입되는 실증적 결과를 적용한 것이다.

"형태는 기능을 따른다(Form follows function)."

독일 바우하우스Bauhaus의 조형 운동(1919~1933)은 유선형 시대와 맥을 같이한다. 우리가 뛰어넘지 못하는 과거를 미래로 맞이해보고 싶다. 잡지 한구석에 물결을 가르며 달리는 흑백사진이 보였다. 실트가 만든 물결의 파장은 가오리의 마름모꼴이고 꼬리의 물보라는 오리발의 물갈퀴를 그대로 닮았다. 물고기의 구체적 모습이 보트가 만든 궤적이다. 우연의 일치일까? 하필이면 이때 책 한 권이 나를 찾아왔다. 『Lost Fishes』. 17세기에 그려진 멸종된 물고기를 기록한 책의 내용은 상어를 만들고 싶어하던 나의 열망과 마주쳤다.

2020년 어느 여름. 황동판으로, 동판으로, 구멍 뚫린 타공판으로……. 여러 시행착오 끝에 연필로 그리듯 철사를 사용하니 상어의 특징적인 곡면을 그런대로 표현할 수 있었다. 몸통도, 지느러미도, 이빨도, 아가미도 모두 철사로 허공에 선을 그리듯 구부리고 자르고를 반복하며 용접으로 동체를 만들어나갔다. 공교롭게도 알곤 가스의 냄새가 생선 비린내와 비슷하여 작업장이 어시장이 된 듯하였다. 부레가 없어 부력 유지를 위해 계속 달려야만 한다는 상어. 그렇게 태어난 상어 가족은 FOMA의 한쪽 모퉁이에서 당장이라도 먹잇감을 향해 달려들 듯이 오늘도 숨을 고르고 있다. 상어는 입으로 들어온 물에 용해된 산소를 흡수하고, 빠르게 아가미로 관통시켜 추진력을 유지한다. 앞을 치고 나가는 속도가 최고 시속 75km라고 하니 우리가 그 원리를 궁금해할 수밖에. 지금과 같은 Fomula-1 경주가 시작된 1970년 이전에는 Fomula Junior*라는 명칭의 경주가 있었다. 이 경주에 출전한 차체들의 형태는 거의 모두 물고기와 유사했으며 공통적으로 상어의 아가미가 차체 좌우에 즐비하

3.24

1300

게 돋아난 형태를 가지고 있었다. 이름이 'Shark'라는 세르지오 스칼리에티의 빨간 Junior도 있었다고 한다.

Armature frame.

애쉬

● Formula Junior
Formula Junior는 1958년 10월 CSI(Commission Sportive Internationale, 당시 모터스포츠를 주관하던 국제자동차연맹(FIA)의 일부)에서 처음 개최한 오픈 휠 포뮬러 레이싱 경주이다.

불이 만든 색

온도 변화에 따라 철은 yellow-orange-red-wine-blue-black의 순서로 색이 변한다.
이는 물방울 프리즘이 만들어내는 색과 일치한다.

대장간 좌판에 쌓인 칼이며 호미며 망치, 곡괭이 등 쇠붙이들은 모두 시퍼런 색을 띠고 있었다. 망치와 모루 사이에서 모질게 얻어맞고 멍이 들었나보다. '서슬이 시퍼렇다.' 권세에 빗대는 말이지만 사실인즉 대장장이가 빚어낸 칼이나 도끼 같은 날카로움을 이르는 말이다. 통속적으로 쇠의 색은 검다고 한다. 그래서 대장장이도 'Blacksmith'라고 부른다. 검은 쇠가 불에 달구어지고 망치에 얻어맞고는 이내 푸른색을 띤다. 그런데 이 푸른색이 명품 시계에서 그 가치의 극을 이루니 참 아이러니하다.

시곗바늘은 Blue Hands로, 뒤딱지를 열면 Blue Screw가, 또 자세히 속을 들여다보면 머리카락처럼 가는 Blue Hair Spring이 또르르 말려 있는 것을 발견할 수 있다. 푸른 바늘은 식별을 쉽게 하기도 하지만, 그 속엔 기계로는 대체할 수 없는 불의 힘이 숨어 있는 듯하다.

철판에 열을 가하는 온도에 따라 yellow-orange-red-wine-blue-black의 순서로 색이 변한다. 정점에 다다른 Red에서 바로 냉각을 시키면 곧바로 Blue에 도달하는데 이 기법을 '블루잉Bluing'이라고 한다. 이렇게 표면 강화 처리를 하면 쉽게 깨어지지 않고 치수가 안정적인 최적의 상태가 된다. 이 공정은 실패율이 무려 75% 이상인, 아주 고난도의 작업인 셈이다.

그런데 여기에 내 머리로는 쉬이 이해하기 어려운 경이로움이 숨어 있다. 철의 색이 변하는 순서가 과거 뉴턴이 만든 색상환의 순서와 같다는 점이다. 물방울 프리즘을 거쳐 펼쳐지는 무지개색 스펙트럼이, 물과는 상극인 불의 세계에도 통하는 것일까? 극과 극이 또 통하는구나! 내 지식으로는 그저 '발견'과 '감탄'일 뿐, 여기까지가 끝이다.

버드나무 가지를 잘라 목탄을 만들었다. 아직 봄이 다 오지 않은 계절, 가지에 물이 오르기 전이면 늘 하는 연례행사다. 이처럼 탄소 덩어리 버드나무 숯은 영원히 지워

직접 만든 버드나무 목탄

지지 않는 그림을 그릴 수 있기에 나는 여기서 힘을 얻는다. 다 타고 난 잿더미 속에서 숯이 된 목탄을 꺼냈다.

아! 푸른빛이다. 불이 만든 색!

라인강 발원지 가까이에 있는 알프스 소녀 하이디 마을 산 아래쪽에 바트 라가츠Bad Ragaz라는 지역이 있다. 어느 겨울, 그 기차역에서 내려 몇 발짝 걸으니 이내 큰 가마솥을 엎어놓은 듯한 녹슨 부처상이 새하얀 눈을 뒤집어쓰고 그림자를 드리운, 조각의 바다가 나타났다.

조각 재료로는 흔치 않은 황동으로 빚은 한 쌍의 남녀 조각상이 만년설을 등에 지고 나를 여기 가까이 오라고 불렀다. 그냥 지나치면 절대 발견할 수 없었을 세계. 가까이 가니 이내 내 눈앞에 무지개를 안겨주었다. 손으로 문질러도 지워지지 않는 무지개. 페인트로 칠한 것 같지도 않고. 그저 황동의 덩어리일 뿐인데. 어디선가 반사된 빛이 오래 머물지 않고 그 잠깐 사이에 나에게 무지개를 보여주고 금세 지나가 버린 것 같은 안타까움에 마음이 급해졌다. 관찰은 이론을 싣고 간다는데 나는 언제나 자연의 창조 앞에 속수무책이다.

불이 만든 색이었다.

도자와 현대미술의 거장 신상호 작가의 작품.

그는 이미 빛과 색의 이중성을 알고 있었다.

작은 곤충이 가진 등딱지 색의 신비를 불·빛·열에서 이미 간파하고 있었다.

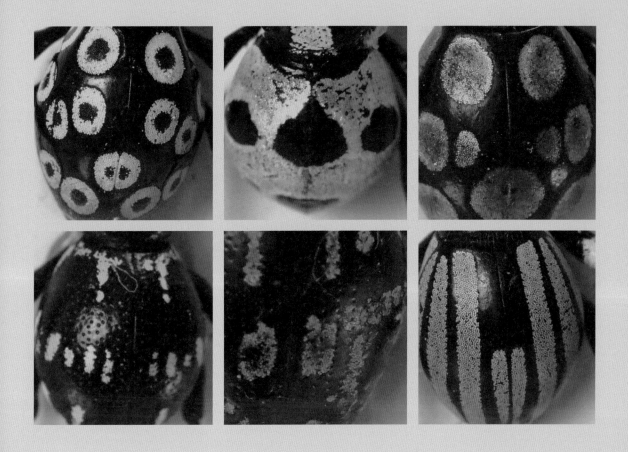

빛의 이중성,
색의 이중성

비단벌레는 광결정 구조를 가져 특정 파장을 반사시켜 빛을 낸다.
*이 글은 2017년 요코하마에 있는 현대자동차 일본기술연구소에서 강의한 내용입니다.

'등지는 색, 간섭하는 색.'

자 여러분, 오늘은 빛의 이중성에 대해서 생각해볼게요.

우리는 오직 빛을 통해서 자연을 관찰할 수 있고, 그에 따른 지식도 얻을 수 있습니다. 빛이란 눈에 보이지 않는 작은 알갱이 입자의 흐름이라고 하지만, 그 발견 이전에 어느 다른 학자는 빛은 파동이며 그것이 간섭과 굴절을 일으킨다고 주장하기도 했습니다.

이 두 가지 이야기가 서로 나름의 이유를 가지고 마치 기찻길 같은 평행선을 만들며 이어져 내려왔습니다. 하지만 영원히 만나지 않을 것 같은 평행선도 우리가 서 있는 지점에서 바라보면 수평선 끝에서 소실점으로 만나듯, 아인슈타인에 의해 '알갱이 입자의 흐름', '파동이 일으키는 간섭과 굴절' 이 두 가지가 다 맞는 말이라는 '빛의 이중성'을 입증받게 됩니다.

인간사 흘러가다보면 또 누군가에 의해 '아니 그게 아니고' 하게 될 수도 있겠지만, 오늘 나는 파동이 만드는 간섭을 '색'의 세계로 끌어들여, 보면 볼수록 알 듯 말 듯 알 수 없이 답답하고 경계를 긋거나 섣불리 단언할 수도 없는 신묘한 세계로 가보려고 합니다.

겉과 속이 다르고 등 돌린 듯하지만 마주 보고 있으며, 섞이지 않을 것 같은 만남이 새로운 것을 낳게 되는 '빛'과 '색'. 겉 다르고 속 다르다는 표리부동表裏不同. 어째서인지 앞 다르고 뒤 다르다는 표현은 찾을 수가 없네요. 좀더 가까이 들여다보면, 겉과 속, 앞과 뒤가 같은 것은 없으며, 상대적인 차이가 있을 뿐입니다.

겉이라는 것은 먼저 보이는 것으로서 사물의 형태로 식별되는 객관적인 단순한 기호가 됩니다. 시니피앙signifiant이라고 하는 개념이죠. 이에 반해서, 앞면과 뒷면이라고 하는 것은 각자의 생각이 다를 수밖에 없어요. 눈에 띄지 않으니 '산모퉁이를 돌아가면 무엇이 나올까?' 하는 초행길처럼, 상상의 날개가 제각각이듯 함께 공유가

되지 않는 시니피에signifié가 됩니다. 늘 보이는 것은 일찌감치 마음속에 자리를 잡았고, 보이지 않는 것은 다양하게 그때그때 달라집니다.

대개 표면은 매끄러워서 빛의 알갱이, 입자의 흐름으로 식별이 쉽지만, 속은 잘라보아야 볼 수 있고 뒤는 뒤집어야 보여서 하나같이 매끄러움의 반대이며, 털이 있거나 결이 드러나서 보는 각도에 따라 느낌이 달라 구체적인 형용사로 표현이 어렵고, 카메라조차도 내 눈으로 본 것과는 다른 엉뚱한 색을 찍어놓습니다. 그래서 나는 '뒷면'이라는 개념을 빛의 파동으로 이해합니다. '파동이 만드는 간섭'이라서, 빛과 색의 세계에는 얼씬도 못 하나봅니다.

물리의 세계에서 '달빛이 스며들었다'라고 하면 그들은 어떻게 알아들을까요? 이탈리아에서는 색채학을 공과대학, 물리 분야에서 다룬다고 합니다. 컬러리스트가 거쳐야 하는 필수 과정이라고 어렵게들 말합니다. 빛의 파장과 간섭을 이해하는 것은 어려운 이야기지만 이는 물리가 밝혀낸 재미있는 이야기이기도 합니다.

곤충은 모두 각자의 아름다움을 갖고 있지만 비단벌레 이 녀석은 유독 무지갯빛을 뿜어내며 보는 방향에 따라 색이 섞이고 일그러지고 분산하는 마법 같은 아우라를 지녔습니다. 50년 전인 1973년, 신라 고분군의 말 안장을 비롯한 장신구에 이 비단벌레가 장식된 유물이 발견되었고 정밀한 복원기술 덕에 무지개 빛깔이 살아났다고 합니다. 말 안장에만 2000마리의 비단벌레 날개를 붙여놓았는데, 1600년이라는 암흑 같은 시간을 거슬러 그들의 빛을 찾았다고 하네요.

그런데 비단벌레 껍질에는 무지개 빛깔을 내는 색소가 있는 것이 아니라, 빛을 반사하는 미세한 결정구조들이 촘촘히 있어서 그 구조를 통해 무지개 빛깔을 낸다고 합니다. 그것을 바로 광결정이라고 하는데요. 눈에 보이는 색에 해당하는 색의 파장이 반사되는 것일 뿐이라고 해요.

참고로 색이 바래는 것은 색소가 빛에너지를 흡수하기 때문에 일어나는 현상입니다. 광결정은 빛을 흡수하지 않으므로 이렇게 오랜 세월이 지나도 그 빛이 그대로

빛의 이중성, 색의 이중성

보존될 수 있었던 것입니다. 공작새의 깃털도, 보석 오팔도, 몰디브 바다 같은 푸른 색의 모포나비, 장수풍뎅이 등짝, 100만 종이 넘는다는 곤충들이 제각각 가지고 있는 신비스러움은 어쩌면 인간에게 보이기를 거부하는 또다른 차원의 영역인지도 모릅니다. 이것들을 보면서 어렴풋이 빛의 파문이 간섭과 굴절을 일으킨다는 말의 의미를 짐작하게 되었습니다.

뉴턴은 "색채는 관찰자와 아무런 관계가 없는 객관적 대상으로서 단색 광선들의 결합에 따라 생성된다"고 주장하였는데, 괴테는 그 논리에 반론을 제기하며 "색채는 밝음과 어둠의 대립형상이고 인간의 감각과 연관되어 있다"라고 하였습니다. 그러나 괴테의 논리에 수학적, 과학적 근거가 부족해서인지 오랜 시간이 지난 지금의 우리는 뉴턴의 색상환에 포커스가 맞춰진 색채학만을 지식으로써 배우고 있습니다.

'○○스름하다, ○○끼리하다, ○○딩딩하다……'

빛과 색의 명확한 구분을 단정 짓는 것이 어려워서인지, 우리는 더 치열한 고민 없이 그저 쉽게 몇 가지 형용사만으로 미묘한 차이들을 뭉뚱그리고 있습니다.

2020/2/9
바위아트

고운 빛은
어디에서 왔을까?

저녁 무렵에 뜨는 무지개는 하늘이 어둑해져서인지 일곱 가지 색깔을 뚜렷하게 보여주고 항상 모호하게 안개처럼 섞여 있던 색깔 사이의 경계도 확실하게 나뉘어 있다. 공교롭게도 넓은 하늘과 맞닿은 빨강의 밖은 컴컴하게 어둡고 마당처럼 작은 안쪽 하늘은 낮보다도 환해진다. 파장이 긴 빨강이 짧은 보라보다 빨리 보이라고 편을 든 것일까? 아니면 적외선과 자외선의 의미가 숨겨져 있는 것일까?

어릴 적에는 무지개가 우물끼리 다리를 놓아 연결한 것이라고 생각했다. 그럴 만도 했던 것이 무지개는 넓은 들판을 건너뛰고 산등성이를 훌쩍 넘어가고 냇물도 건너서 이 동네, 저 동네를 이어주었기에 나름대로 이웃 동네 누구네 우물에서 나와서 면사무소 우물로 들어갔을 거라고 짐작하곤 하였다. 우물이 깊어야 샘물도 색깔도 많이 나올 거라고, 학교 우물에도 우리집 우물에도 어미 가재 새끼 가재 가리지 않고 잡히는 족족 우물 속으로 던졌다. 깊게 깊게 샘을 찾아 파고들어 가라고……. 우리 동네 물맛이 비린 이유였다.

"물체가 색을 지닌 것이 아니며, 빛이 일곱 가지 색을 가진 것이다."

뉴턴Isaac Newton(1642~1727)은 일곱 가지 무지개 색깔이 태양 빛으로부터 온 것임을 증명하였다. 백색광이 프리즘을 지나 무지갯빛으로 굴절되고 다시 이 빛을 두 번째 프리즘을 거쳐서 백색광으로 만들어 보임으로써 "프리즘이 색을 만든다"는 반론을 제압하였다. 1704년의 『광학Optics』이라는 저서의 골자다. 그는 일곱 가지 색을 원으로 둘러놓고 빨강, 노랑, 파랑 각각의 맞은편에 보색(補色, Complementary color)인 초록, 보라, 주홍을 위치시켜 대비되는 색상의 상호 보완이 시각적인 효과를 높인다는 것을 입증했다.

그 후 150년이 지난 후에야 미국의 화가이자 색채연구가 먼셀Albert Henry Munsell(1858~1918)과 독일의 화학자 오스트발트Wilhelm Ostwald(1853~1932)가 뒤를 이어 색상환의 색체계를 완성하였다. 특히 먼셀은 색채교육의 필요성을 절실히 깨닫고 20가지 색

상환을 만들었는데, 지금까지도 가장 보편적인 지침서로 쓰인다.

유월로 넘어선 첫째 일요일, 아이들이 꽃을 찾아 나섰다. 먼셀의 20색 상환표를 손에 쥐고, 산자락에 흩어져 있는 꽃잎마다 들이대고 견주어보지만 꽃은 호락호락하게 색상표와 같은 색을 보여주지 않았다. 꽃잎은 얼핏 보아 한가지 색처럼 보여도 빛의 반사가 다르고 표면의 거칠기도 다르고 두께에 따라 빛이 투과되는 깊이마저도 다르기 때문에 아이들의 망설임은 당연한 것인지도 모르겠다. 멀리서 보면 꽃이 흐드러지게 많은 것 같지만 가까이 다가가 보면 저마다 안 될 핑계가 따라다니니 선뜻 따다 바구니를 채우기가 힘이 든다.

보라색 칡꽃이 예쁘지만 넝쿨을 따라가보면 높은 곳 끄트머리에 듬성듬성하니 손이 닿질 않고, 엉겅퀴는 고슴도치 가시 옷을 입고 있으니 손댈 엄두가 나지 않고, 민들레는 끈적이는 하얀 치약 같은 진드기를 내뿜고, 쇠뜨기꽃은 뱀을 닮아 괜히 무섭고, 벌들의 꽃가루받이 품앗이가 끝난 6월은 되려 벌레들의 짝짓기 시기라서 꽃잎과 잎사귀는 완전히 곤충 천지다. 그래도 아이들의 바구니는 꽃대궐이다.

"선생님, 파란색만 못 채웠어요. 파란색만 없어요!"

이 시기에 우리 주변에서 구할 수 있었던 파란 꽃은 딱 하나다. 버섯코를 닮은 잎사귀 받침대 위에 또르르 높은음자리표 수술 뒤에 붙어 있는, 하늘보다 더 파란 꽃, 달개비꽃.

"그 자리는 비워두거라. 한 달 후 장마가 끝나면 무지하게 많이 핀단다."

꽃 색상환의 파란색 자리를 비워두고, 아이들은 연신 젓가락으로 꽃잎을 옮겨 붙인다. 손가락으로 꽃잎을 잡으면 이슬 같은 무늬가 녹아버리니 서툴더라도 나무젓가락질이 최고일 수밖에 없다. 간간이 두 가지 꽃 사이로 사잇색이 비집고 파고든다. 어느 색은 더 짙거나 옅게 차이를 좁혀준다. 일곱 색과 같은 일곱 가지 음계 도레미파솔라시의 사이음을 높이고(#), 내리고(b) 하듯이…… 피타고라스가 만든 수학적 원리의 일곱 음계와도 일맥상통한다. 내친김에 우주의 일곱 별, 日月火水木金土.

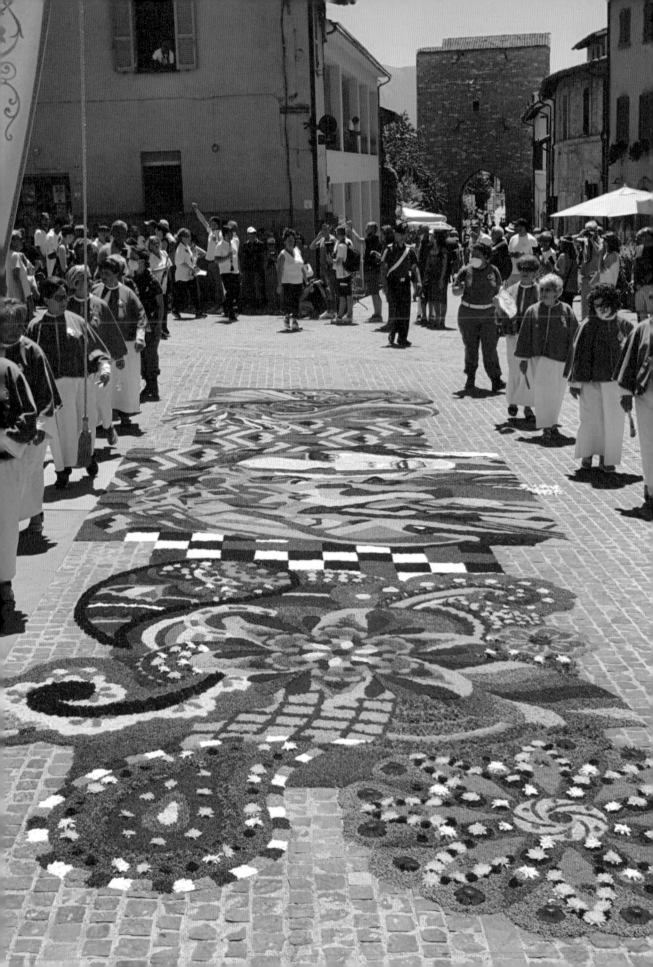

아이들이 젓가락질하는 모습을 따라 손가락을 움직이던 이탈리아 친구 윤경구가 갑자기 손뼉을 쳤다.

"아! 바로 저겁니다! 저도 젓가락을 꼭 챙겨 가야겠습니다! 제가 이번 돌아오는 6월 18일에 야생화로 둘러싸인 산골 수도원에 갈 건데요, Spello라는 작은 중세 마을에서 100년 넘게 열리는 꽃 모자이크 축제가 있어요. 거기서 하루 전에 산골짜기를 헤치며 형형색색의 야생화를 맘껏 모아요. 마치 화가의 팔레트처럼요. 밤 10시부터 새벽 6시까지 성화를 꽃잎으로 수를 놓고 아침나절 해 뜨기 전에 수도원을 오르는 비탈길, 2km 남짓한 그 골목길에 꽃으로 카펫을 만들어놓으면, 그 수도원의 성직자들이 꽃길을 밟으며 행렬의 선두를 이끕니다. 그래서 그 행사를 Corpus Domini(성체 축제, 부활절로부터 9주째) 축제라고 부릅니다."

그로부터 얼마 지나지 않아 이탈리아에서 사진이 왔다.

"천국이 바로 여기네요"라고 적힌 쪽지와 함께, 하얀 나무젓가락으로 꽃마당 한가운데서 꽃을 나르는 그의 모습과 호밀밭 위에 놓여 있는 그 부인의 꽃모자가 담긴 사진이었다.

영변에 약산
진달래꽃
아름 따다 가실 길에 뿌리오리다

가시는 걸음걸음
놓인 그 꽃을
사뿐히 즈려밟고 가시옵소서

_김소월, 「진달래꽃」에서

고운 빛은 어디에서 왔을까?

무늬라는 것

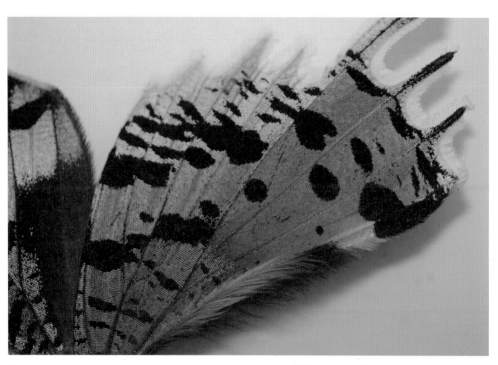

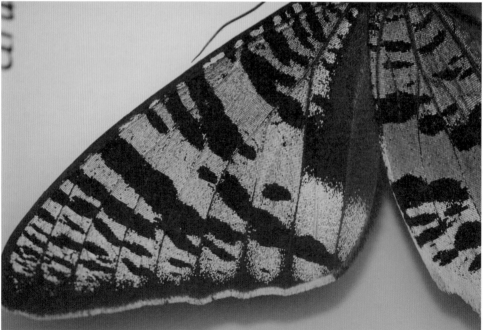

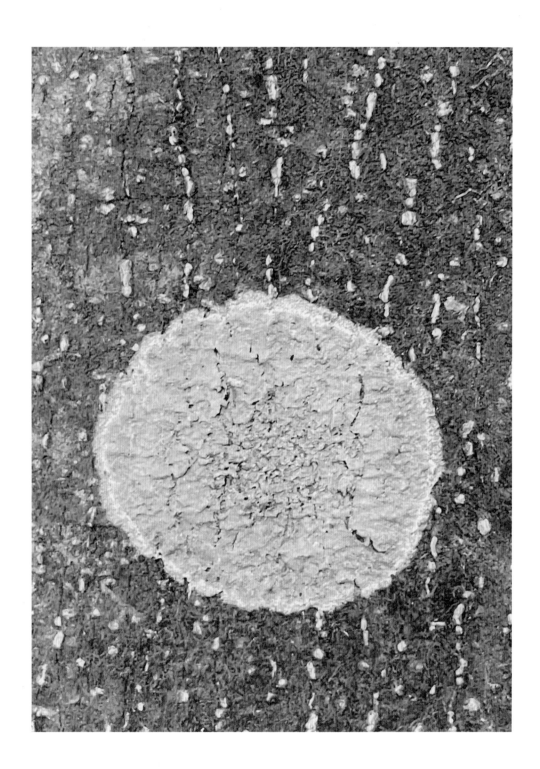

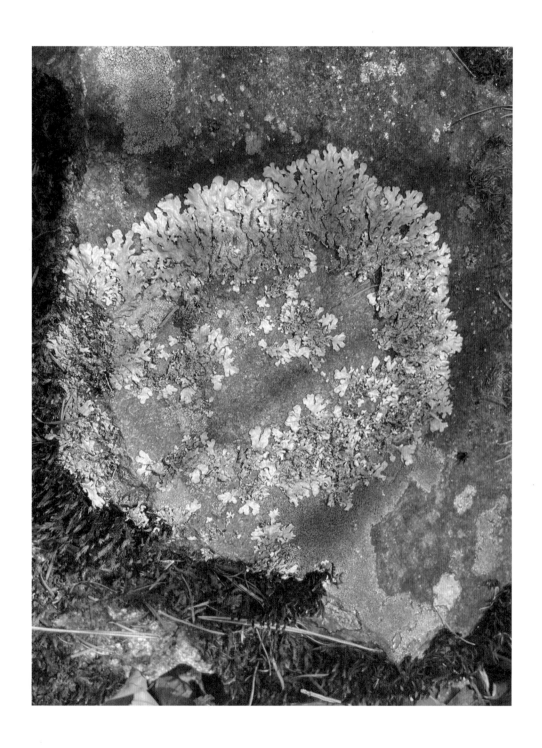

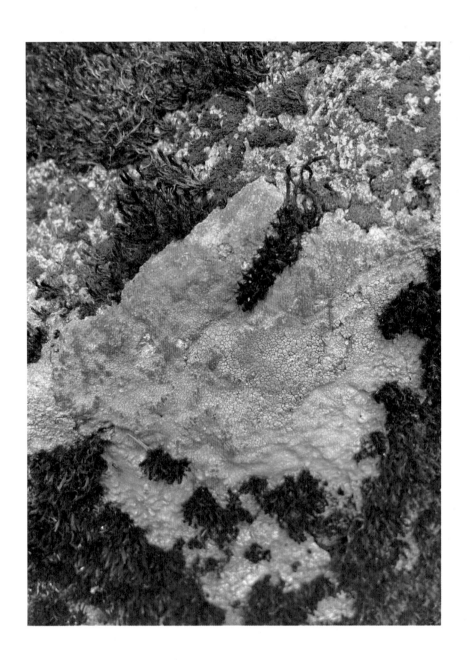

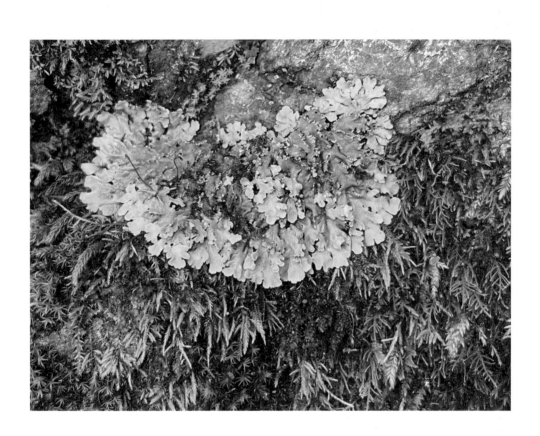

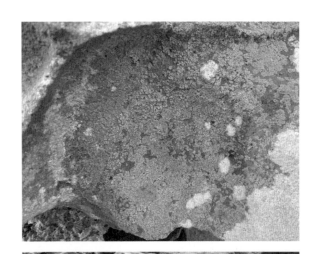

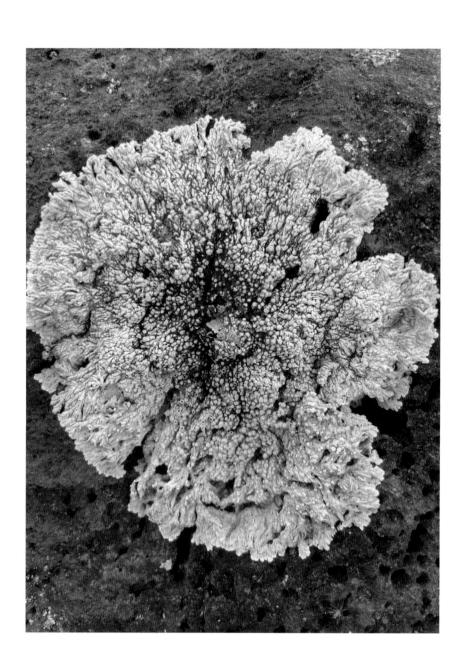

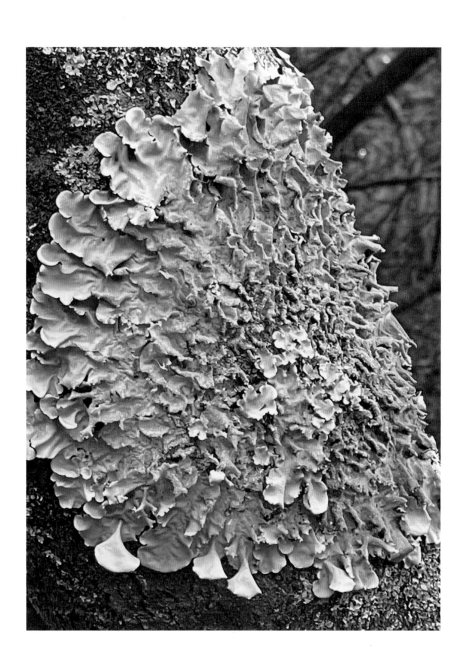

박 종 서

자동차는 물론 제대로 된 산업 시설도 드물었던 1970년대부터 현대자동차의 디자인을 이끈 한국 자동차 디자인 역사의 대부이자 산증인이다. 한국인 최초로 영국 왕립미술대학원(RCA)에서 운송 디자인을 공부하고 온 그는 이후 우리 손으로 직접 디자인한 스쿠프, 티뷰론, 쏘나타, 싼타페 등을 개발했다. 현대·기아자동차 디자인연구소 부사장 시절부터 자연과 생물에서 얻은 영감을 디자인에 연결하면서 대한민국 자동차 디자인 분야의 초석을 마련했다. 이후 국민대학교 디자인대학원 및 조형대학에서 후학을 양성하다 현재는 경기도 고양시에 위치한 자동차디자인미술관 FOMA의 관장으로 있다. 이곳에서 대한민국 최초의 자동차 디자인을 주제로 미술관을 기획·운영하며 그가 몸소 체험한 디자인 역사의 흔적과 경험을 대중과 함께 나누고자 여전히 새로운 도전의 문을 두드리는 중이다.

늘 자신의 인생을 물구나무선 인생이라고 말한다. 디자이너로 평생을 살았지만 자연 속에 가장 완벽하고 훌륭한 디자인이 있다는 사실을 너무 뒤늦게 깨달았기 때문이다. 평생을 디자이너로 살아왔지만, 지금도 자연에서 모든 것을 배우고 모든 영감을 얻고 있다. 지구의 나이로 볼 때 인간은 크리스마스 즈음에 나타난 미력한 존재이니, 앞으로도 그는 풀리지 않는 모든 디자인의 문제를 자연에 묻고 그 답을 얻을 것이다. 컬러에 대해 공부하고 싶다면 늦가을 감나무 잎의 그러데이션을 먼저 관찰해보라고 말하고, 풍뎅이 사진을 찍으려고 며칠을 숲속에서 매복하거나 곤충들의 짝짓기 현장을 귀신같이 포착하는 그는 이 시대의 진정한 자연주의 디자이너이다.

꼴, 좋다!
—두번째 이야기

초판 1쇄 인쇄 2023년 12월 5일
초판 1쇄 발행 2023년 12월 15일

지은이 박종서

편집 정소리 주순진 이희연 | 디자인 엄자영 이보람 | 마케팅 김선진 배희주
브랜딩 함유지 함근아 고보미 박민재 김희숙 박다솔 조다현 정승민 배진성
저작권 박지영 형소진 최은진 서연주 오서영
제작 강신은 김동욱 이순호 | 제작처 영신사

펴낸곳 (주)교유당 | 펴낸이 신정민
출판등록 2019년 5월 24일 제406-2019-000052호

주소 10881 경기도 파주시 회동길 210
문의전화 031.955.8891(마케팅) | 031.955.2692(편집) | 031.955.8855(팩스)
전자우편 gyoyudang@munhak.com

인스타그램 @thinkgoods | 트위터 @think_paper | 페이스북 @thinkgoods

ISBN 979-11-92968-75-9 04600
 979-11-92968-73-5 (세트)